KB115964

안도
다다오

나의 이력서

안도 다다오

안도
다다오

나 의 이 력 서

머
리
말

　지금, 일본은 질문을 받고 있다. 1970년대, 온 세상 사람들이 일본의 경제 발전에 눈이 휘둥그레졌던 이후 40년이 흘렀다. 현재 일본은 확실히 빈사 상태에 처해 있다고 해도 좋다.

　닛케이日經 조간신문에 〈나의 이력서〉를 연재 중이던 2011년 3월 11일 오후 2시 46분, 대지진과 대형 쓰나미가 일본 동부를 엄습했다.

　바로 그 시간에 나는 미국 로스앤젤레스Los Angeles 출장에서 돌아오는 중이었고, 내가 탄 비행기는 나리타成田 공항 상공에서 착륙 태세에 돌입했다. 그런데 지상에서 무슨 일이 벌어졌는지, 비행기는 좀처럼 고도를 낮추지 못하고 선회만 하고 있었다.

　어느 정도 시간이 흘러서야 도호쿠東北 지방의 대지진 발생으로 나리타 공항 착륙이 불가능하다는 안내 방송이 나왔다. 그러나 지상과는 연락이 안 된다고 했다. 재난을 피해서 겨우 착륙한 곳은 홋카이도北海道의 치토세千歲 공항이었다. 치토세 공항도 이미 임시 착륙 비행기들로 꽉 차 있어서 지상으로 내려갈 수 없었다.

기장을 재촉해 보았지만 착륙은 관제탑에서 통제하는 일이라 기장도 '어쩔 수 없다'고 했다.

상당히 긴 시간을 기내에서 보낸 뒤 자정이 다 되어서야 땅에 내렸다. 이미 공항 주변의 숙소는 만실이라 하는 수 없이 외곽 지역의 온천 여관방 하나에 겨우 들어갔다.

TV 보도를 통해 무시무시한 피해 상황을 보면서, 지금 이것이 같은 일본의 도호쿠 지방에서 실제로 일어나고 있는 일인가 내 눈을 의심했다. 천 년에 한 번 일어날까 말까 하는 대규모 자연재해 앞에서 인간은 얼마나 무력한 존재인지, 그저 얼떨떨할 뿐이었다.

다음날 아침, 항공 회사가 제공한다는 대체 항공편도 언제 어디로 뜰지 모르는 상황이었다. 아무튼 간사이關西로 돌아가고 싶었다. 다행히 고베神戸 공항으로 가는 아침 첫 비행기가 있어서 즉시 고베로 향했다.

국난이라고 할 수도 있는 이러한 대재해의 순간에 젊었을 때 여행지에서 겪었던 일들이 머리를 스쳤다.

업무상 여행을 자주 하는 터라 여행지에서 때로는 생각지도 못한 일들을 우연히 만나게 된다.

1968년 6월 5일, 미국 대통령 후보 지명 선거 운동 중에 로버트 케네디Robert F. Kennedy가 흉탄에 쓰러졌다는 뉴스를 베를린 Berlin 공항에서 들었다. "케네디가 암살됐다!" 사람들이 소리를

지르며 황급히 지나가던 모습이 생생하게 떠오른다.

1963년, 로버트의 형 존 F. 케네디John F. Kennedy 대통령이 텍사스Texas 주 댈러스Dallas에서 선거 유세 중 흉탄에 쓰러진 뒤 꼭 5년 후의 일이었다. 로버트 케네디는 존 F. 케네디 대통령의 법무 장관으로, 두 형제는 당시 미국이 직면하고 있던 중대한 문제를 해결하기 위해 부단한 노력을 기울이고 있었다.

1962년 가을, 세계정세를 좌우할 만한 쿠바의 위기 사태를 둘러싸고 구소련의 흐루쇼프Nikita Khrushchyov와 대립하는 가운데서도 미국과 구소련 간 화해의 길을 모색하여 전쟁을 피했다. 국내에서는 흑인에 대한 인종 차별 폐지를 위해 일어난 공민권 운동에도 적극적으로 관여하며 인종 평등을 호소했다.

형 케네디 대통령은 뉴 프런티어 정책을 걸고, "국민은 국가에 무엇을 해달라고 바라기 전에 국가를 위해 무엇을 할 수 있는가를 먼저 생각하라."라며 국민에게 용기를 북돋았다. 동생 로버트도 미국 사회를 좀먹는 마피아 추방이나 인종 차별 철폐를 호소했다. 또한 형이 사망한 후 존슨 대통령 시대에는 베트남 전쟁에서 미군이 즉각 철수할 것을 주장했다. 나아가 1960년대 격동의 미국 사회에 높은 이상을 추구하며 수많은 장애에 대항했다.

존 F. 케네디 대통령, 마틴 루터 킹Martin Luther King 목사에 이어 로버트 케네디까지, 미국은 부당한 흉탄에 젊은 지도자들을 잃고 공황 상태에 빠졌다.

이렇게 이상을 불태우다 명을 달리한 미국의 지도자들은 당시

우리 20대 젊은이들에게는 그야말로 히어로였다. 그리고 이후 진정한 자유를 바라며 세계 각지로 불붙어 퍼진 학생 운동과 노동자 운동의 근원으로 그들은 바이블과도 같은 존재가 되었다.

나는 그러한 시대의 공기를 민감하게 느끼고 받아들일 수 있었으니 행운이었다.

1979년에는 당시 한국의 대통령이었던 박정희 대통령이 암살되었다. 그때도 나는 서울 공항에서 유럽으로 막 떠나려던 참이었다. 곧바로 계엄령이 내려져 공항은 폐쇄되었고, 내가 탄 비행기는 정말 간발의 차이로 이륙했다. 이 사건 역시 나에게는 귀중한 체험이었다.

이처럼 여행지에서 발생한 역사적인 사건과의 우연한 만남을 통해 나는 인생에서 만나는 모든 일들을 역사의식을 가지고 바라보아야 하며, 나 스스로의 힘으로 세상을 헤쳐 나가야 한다는 것을 절실히 깨닫게 되었다.

2010년 정월 초하루, 여러 명이 모여 토론하는 NHK 방송 프로그램에 패널리스트의 한 사람으로 참가했다. 향후 일본에게 무엇을 기대하는가, 그리고 일본은 지금 어떤 방향으로 향해 가고 있는가가 토론의 주제였다.

출연자들은 "지금 민주당의 정권 운영에 대해 채점을 한다면 몇 점을 줄 수 있는가?"라는 질문을 받았고, 나는 거리낌 없이 '30점'이라고 대답했다. 민주당 정권의 중추적 인물들에게 리더

십이 없다고 생각했기 때문이다.

그러나 자유국민회의 대표 시오카와 마사주로塩川正十郎 씨나 일본전산日本電産 사장 나가모리 시게노부永守重信 씨는 동석하고 있던 당시 국가 전략 담당 장관 간 나오토菅直人 씨를 의식해서인지 조금 높은 점수를 주었고, 이에 나는 참가자들에게 "안도 씨는 점수가 너무 박하다."라는 말을 들었다.

하지만 지진 재해 후 발족된 '부흥구상회의'의 일원으로 재해지를 방문하고 몇 번인가 회의에 참석한 경험을 떠올리면, 언제나 실망과 무력감을 안고 오사카大阪행 신칸센新幹線에 올랐다.

내가 제안하는 의견은 지나치게 구체적인 숫자를 제시하기 때문에 정부로서는 그 실현에 대한 책임을 피하고 싶은 것인지 항상 더 이상 논의가 진척되지 못한 채 중단되곤 했다.

예를 들면, 대형 참사인 후쿠시마福島 원전 사태에 대처하여 향후 에너지 문제를 어떻게 해결할 것인지에 대한 문제가 부흥구상회의에서도 중요한 의제로 거론되었다. 나는 현재 원전 의존율이 전체 에너지의 30%라고 한다면, 우선 2030년에는 그 절반인 15% 중 7.5%는 자연 에너지로 나머지 7.5%는 절약 에너지로 반반씩 대체하는 노력을 하고, 나아가 그 10년 후에는 나머지 15%도 전부 대체 에너지로 탈원전 하는 방식을 통해 30년에 걸쳐 원전에서 자연 에너지를 이용하는 방향으로 서서히 전환하는 것이 바람직하다고 생각한다. 30년에 걸쳐 연구하면 현재의 에너지 추출 기술은 현격히 진보될 것이며, 화학과 물리학, 과학과

모든 지혜가 모여 새로운 에너지 생산도 가능할 것이다. 기존 원전은 노후화되어 자연히 폐기 처분할 수밖에 없게 되더라도, 원전에서 발생하는 핵폐기물 처리 능력은 더욱 확실하게 진보될 수 있을 것이다.

자원이 부족한 일본이지만 다른 나라에 비하여 뒤지지 않는 유일한 강점은 실패로부터 배우고 연구를 쌓고 또 쌓아 결국 완성해 내고 마는 높은 기술력이라고 할 수 있다.

원전을 완전히 폐기하고 당장 자연 에너지로 바꿔야 한다는 지식인들의 히스테릭한 발언에 나는 고개를 갸웃하게 된다. 물론 지금까지 국가 정책으로 에너지원을 원자력에 의지해 왔던 일본의 선택이 옳았다고만은 할 수 없다. 따라서 지금 필요한 것은 이제는 그간 원자로에 치우친 정책을 내걸고 살아왔다는 현실을 직시하고, 20년, 30년이 걸리더라도 에너지원을 완만하게 전환해 나가는 것이 아닐까 생각한다.

일반 기업이나 국민에게도 에너지 문제는 심각하다. 안정된 에너지를 확보할 수 없다면 기업들은 이 나라를 버리고 생산 거점을 다른 나라로 옮길 것이 명백하다.

이미 여러 종류의 기업들이 해외로 빠져나갔고, 산업공동화 현상이 가속화되어 실업률은 대폭 늘어났으며, 심지어 꾸준히 배양해 온 기술력도 발전을 멈추고 말았다.

지금까지 문제가 되어 온 자원, 에너지 문제, 식량 문제, 재해 대책 등에 온 나라가 전략적으로 대책을 강구하여 재해지의 부

흥을 이루고, 동시에 일본이라는 국가 자체의 부활을 향해 나아가야 한다.

지금이야말로 국민 한 사람 한 사람의 의식 개혁이 필요할 때이다. 정치가는 리더로서 존망의 기로에 서 있는 이 나라를 어떻게 다시 일으켜 세우고 운영해 나갈 것인가에 대해 필사적으로 생각하고 행동해 주기를 바란다. 근면한 일본 국민들을 올바른 방향으로 인도하기 위해 정치가와 관료들도 함께 지혜를 끌어 모아야 한다. 좁은 세계에서의 이기적인 분쟁을 버리고 현실을 직시해, 이제는 국제 감각을 닦아 역사에서 배우고 공公의 정신을 회복해서 계속 일해 나가야 한다.

이 나라의 빛을 다시 한 번 회복하기 위해서는 한 덩어리가 되어 생각하고 행동해야 한다고 생각한다.

일을 만들다

나
의

이
력
서

커버 사진_ 임경택 林景澤

안도
다다오

나 의 이 력 서

건축가의 일
독학으로 천직을 얻다

꿈과 현실의 간격을 줄이다

나의 일을 보고 "좋아하는 일을 하면서 돈도 벌 수 있어서 좋겠다."라고 말하는 사람들이 있다. 내가 만들고 싶은 것을 다른 사람의 돈으로 만든다는 점이 부럽게 보이는 것 같다. 그러나 실제로는 몇 번이고 조정을 거듭하면서 늘 '현실'과 묵묵히 싸워야 하는 몹시 모질고 혹독한 일이다.

처음 부딪치는 문제는 예산이다. 도전하고 싶은 아이디어가 있더라도 예산 범위를 초과한다면 의뢰인을 납득시킬 수 없다. 대개 꿈이 큰 의뢰인일수록 예산이 작아서 무척 곤혹스럽다. '거실은 넓게', '천장은 높게', '욕실에서 경치를 즐길 수 있게' 등 요구 사항을 듣고 있으면 호화 저택을 지으려나 싶지만, 막상 예산을 들어 보면 그 절반도 반영하기 어려운 경우가 대부분이다.

의뢰인은 꿈과 현실 사이의 간격을 잘 이해하지 못한다. 건설비를 줄여야 하는 마당에 의뢰인과 협의를 하면 할수록 요구 사항은 늘어만 간다. 여러 가지 문제를 해결하고 겨우 일이 진행되나 싶으면 이번에는 공사비를 가지고 시공 회사와 빠듯한 한도까

저자의 생가

지 절충에 절충을 거듭한다. 그렇게 건물이 완성되면 이번에는 의뢰인의 클레임이 기다리고 있다. "거실이 생각보다 좁다.", "천장이 낮다." 등 아이디어를 내고 또 내면서 꿈과 현실 간의 타협점을 찾아 고심 끝에 도달한 '공간'이지만, 공간이 완성되고 나서야 꿈과 현실의 차이를 알게 되면서 무심코 불평을 쏟아 내는 것이다.

　건축가의 일은 매일매일 고난의 연속이라 해도 좋다. 그래도 사람의 생명을 안전하게 지키고 안심하고 지낼 수 있도록 해 주는 것이 이 일이 갖는 의의이고, 건축가 자신의 긍지는 바로 여기에 있다. 또 건축은 주변 환경이나 사회에 강력한 영향을 주기 때문에 책임이 큰 만큼 일하는 보람 또한 크다고 할 수 있다.

　중학교 2학년 때 우리 집을 이층집으로 증축했다. 그때 젊은 목수가 일심불란하게 일하는 모습을 보고 건축에 흥미를 갖게 되었다. 본디 오사카의 전형적인 시타마치下町(상인과 장인들이 모여 사는 지역)에서 자라서인지 어려서부터 물건을 만드는 일에 관심이 많았다. 그러나 집안의 경제 사정과 무엇보다 학업 성적이 나

빠서 대학 진학을 포기할 수밖에 없었던 나는 독학으로 건축을 공부했다.

그러나 독학이라고는 해도 공부하는 방법을 몰랐다. 그래서 교토 대학京都大学이나 오사카 대학大阪大学 건축과에 진학한 친구들에게 물어보고 교과서를 구입해 열심히 읽었다. 친구들이 4년 동안 배우는 양을 1년 만에 독파하고자 오직 책에만 몰두했다. 아침에 일어나서 밤에 잠들 때까지 책만 읽었다. 1년간은 한 발짝도 집 밖에 나가지 않겠다는 각오로 책 읽기를 결심했고 결국 해냈다. 당시의 나는 의지와 열정으로 가득 차 있었다.

그러나 함께 배우고 의견을 나눌 친구가 없어서 무척 괴로웠다. 그러다보니 내가 지금 어디에 서 있는지는커녕 올바른 방향으로 가고 있는지조차 알 수가 없었다. 불안과 고독으로 힘겨운 나날이 계속되었다. 그때의 암중모색했던 시간들이 책임감 있는 개인으로 사회를 살아 나가기 위한 훈련은 아니었을까 하는 생각이 든다.

그런 내가 오늘날까지 살아올 수 있었던 것은 학력도 사회적인 경력도 없는 젊은이에게 단지 '재미있는 사람'이라는 이유로 일을 맡겨 준 '용기 있는 오사카 분들'이 있었기 때문이다. 예부터 사람 좋기로 이름난 오사카 분들 덕분에 나는 일을 하면서 건축을 배울 수 있었다.

내가 걸어온 길은 모범적인 건축가의 길과는 거리가 멀다. 그러나 나의 남다른 행보가 젊은이들에게 조금이라도 용기를 주는 재료가 된다면 다행이라고 생각한다.

아틀리에에서

외갓집의 양자
엄하면서도 다정한 외할머니

일 년 내내 싸움질하던 초등학교 시절

1941년 9월, 나는 아버지 기타야마 미쓰구北山貢 와 어머니 아사코朝子의 장남으로 오사카 시에서 태어났다. 일본이 태평양 전쟁에 돌입하기 3개월 전이었다. 외동딸인 어머니를 시집보냈기 때문에, 나는 태어나기 전부터 약속된 대로 외갓집의 양자가 되었다. 그래서 외할머니 안도 키쿠에安藤キクエ가 나를 키워 준 어버이시다. 외할머니는 남자를 능가하는 여장부로, 덴포잔天保山 항구에서 군대에 식량을 납품하는 일을 하셨다. 전쟁 중에야 어찌되었든 전쟁 전에는 상당히 경기가 좋았던 것 같다. 또 개를 무척 좋아하셔서 셰퍼드를 20마리나 기르셨다.

그러나 전쟁 말기의 공습으로 모든 것이 잿더미가 되어 효고兵庫 현으로 피난을 갔다. 전쟁이 끝난 뒤에 오사카 아사히旭 구 모리쇼지森小路의 타고 남은 나가야長屋(세로로 긴 연립 주택)로 옮겼다. 그곳은 요도가와淀川에서 가까운 전형적인 오사카의 시타마치로, 바둑판 파는 가게나 바둑돌 만드는 가게, 철공소 등이 늘어서 있었고, 집 맞은편에는 목공소가 있는 장인들의 마을이었

기르던 개들과 함께 있는
저자의 외할머니 키쿠에

다. 사람들은 사납고 괄괄한 성질에 자존심도 강해서 사소한 일
이 큰 싸움이 되는 것은 예사였다. 수시로 큰소리가 난무했다.

조우호쿠城北 초등학교에 입학한 지 얼마 안 되어 외할아버지
히코이치彦一가 돌아가신 후로는 외할머니와 단둘이 살게 되었다.
외할머니는 합리적이면서 자립심 넘치는 메이지 시대의 여자였
다. 작은 일용품을 파는 장사로 늘 바쁘셔서 일일이 잔소리는 하
지 않으셨지만, "거짓말하지 마라.", "약속을 지켜라.", "남에게 피
해를 입히지 마라."라는 주의는 엄하게 주셨다.

외할머니는 본인이 드시고 싶은 것을 참으면서도 나에게는 "영
양가 있는 것을 먹어야 해."라고 하시며 이것저것 챙겨 먹이셨다.
어린 마음에도 돈 없는 괴로움을 느낄 수 있었다. 외할머니는 엄
하셨지만 나를 몹시 귀여워해 주셔서 애정을 듬뿍 받으며 자랐
다. 그래서인지 나는 나밖에 모르는 이기적인 면이 있어서 사람
들의 의견을 잘 듣지 않곤 했다.

초등학교 4학년 때는 학교에 개를 데리고 가 옆자리에 앉혔다

가 "너, 뭐하는 거야?"라고 선생님에게 호되게 야단맞기도 했다.

그때는 누구도 손대기 힘든 제멋대로의 아이였다. 사흘이 멀다 하고 싸웠고, 이웃 아주머니는 "또 안도 씨네 아이야!"라며 넌더리를 쳤다. 한번 거칠게 나갔다 하면 그칠 줄 몰라서 외할머니한 테 물바가지를 뒤집어쓰고 나서야 겨우 멈췄다. 방과 후에는 늘 요도가와 하천 부지를 뛰어다녔다. 물고기 잡기, 잠자리 잡기, 야구와 씨름, 무엇보다도 싸움 등 뭐든 바로 몸으로 익혔다.

학교 성적은 당연히 좋지 않았다. 칭찬은 운동회 때만 받았다. 달리기는 정말 빨랐고 노는 일이라면 무아지경이었다. 야구를 할 때도 맹렬하게 홈 베이스에 슬라이딩을 했으니 모두가 무서워했다. 2층에서 뛰어내려야 탈 수 있는, 지붕보다 높은 죽마竹馬 위에 올라서도 나는 의기양양했다. 대나무가 휘어 부러질 것처럼 높은 그 죽마를 다른 아이들은 아무도 타려고 하지 않았다.

그러던 어느 날 물이 불은 요도가와 본류에서 잉어 낚시를 하고 있었다. 빠른 물살에 넘어지지 않게 주의하면서 정신없이 잉어를 뒤쫓고 있는데, 한 친구가 발이 미끄러져 그만 목숨을 잃고 말았다. 무서운 것이 없던 나는 그때 자연의 무서움과 인간 생명의 덧없음을 처음으로 알게 되었다.

외할머니는 1977년 1월 24일, 심장 발작으로 갑자기 돌아가셨다. 당시 가장 참신했던 건축 잡지 《도시주택》 표지에 내 이름이 실린 지 이틀 후였다. "우리 다다오도 건축으로 먹고 살 수 있겠구나." 외할머니는 그렇게 확신하고 먼 길을 떠나셨는지 모른다.

쌍둥이 동생 다카오와 함께
위: 1943년
아래: 1995년

예기치 못한 일
갑자기 겪게 된 큰 병

가족의 고마움을 뼈저리게 느끼고

2009년 여름, 지휘자 오자와 세이지小澤征爾 씨의 초청으로 오쓰大津 시에 위치한 비와코琵琶湖 홀에서 오페라를 보고 난 후 저녁 식사를 같이 했다. 오자와 씨와는 20년 동안 알고 지낸 사이다. 그는 세계적인 음악가로 이름을 떨치면서도 늘 변함없이 소탈한 모습이다. 그때도 서로 일에 대한 이야기는 하지 않고 농담을 하며 담소를 나눴다. 내가 다음 날부터 2박 3일간 중국에 다녀온다고 하니, "나도 안도 씨도 재능은 그저 그런데 체력 하나는 남다르다니까."라며 놀려 댔다.

그러나 인생에는 어떤 일이 일어날지 예측할 수 없다. 한 달 뒤 건강 검진에서 몸에 이상이 발견되었고, 정밀 검사 결과 십이지장 유두부에 종양을 제거하는 큰 수술이 필요하다고 했다.

10대 후반부터 일을 하기 시작한 이래 오늘날까지 큰 병을 앓은 적이 없었다. 매일매일 한눈팔지 않고 전력으로 열심히 달려왔다. 그런 만큼 건강에는 남들보다 두 배는 더 신경을 써 왔기 때문에 많이 놀라고 당황했다.

오자와 세이지 씨(왼쪽)와 저자

　수술은 인연이 있던 오사카 병원에서 하기로 했고, 잘 아는 의사가 걱정하지 말라고 격려해 주었다. 그러면서도 한편으로는 "예기치 않은 사태에 대비하자."라며 수술의 성공 여부에 관계없이 수술 결과에 대해 병원 측에 일체 책임을 묻지 않겠다는 동의서를 작성하게 해서 불안감을 가중시켰다.

　처음 직면하는 사태에 당황한 나와는 달리 아내는 침착하기만 했다. 우리에게는 주위 사람들, 특히 직원 25명의 생활에 대한 큰 책임이 있다. 아내는 수술 결과가 어떻게 될지 모르는 이상 최악의 사태에 대비하여 유언장을 작성해야 한다고 했다.

　수술 준비를 하는 와중에도 아내, 사무소의 고참 직원과 함께 진행 중인 일이나 사무소 운영에 관해 의논했다. 그렇게 분주한 가운데 수술 당일이 되었다. 수술은 9시간이나 걸렸지만, 우수한 의료진 덕분에 다행히도 '예기치 않은 사태'는 일어나지 않고 무사히 끝났다.

　수술 후에는 변비나 설사 등의 사소한 문제로 위독해질 수 있

예기치 못한 일

/

다고 해서 절대 안정을 취했다. 낮에는 기독교계 병원에서 근무한 적이 있던 여동생이 보살펴 주었고 밤에는 아내가 곁에 있어주었다. "그저 회복할 생각만 하고 푹 쉬면 좋겠다."라는 두 사람의 헌신적인 간호를 받으며, 나는 가족이 얼마나 큰 버팀목인지를 새삼 절실히 깨달았다.

당분간 병세를 단정하기 어려운 상태가 계속되었지만 몸 상태는 차츰 좋아지고 있었다. 수술 후 문병객을 맞는 일이 회복을 방해한다고 생각해서 누구에게도 일절 알리지 않고 매일 꾸준히 걸으며 체력을 되찾는 일에만 힘썼다.

그런데 어디서 들었는지 어느 날 베네세 그룹의 후쿠다케 소이치로福武總一郞 씨와 도쿄 대학東京大学의 스즈키 히로유키鈴木博之 선생이 병실에 찾아왔다. 두 사람 모두 한두 마디만 하고 바로 돌아갔으나 오랜만에 본 친구들에게 격려를 받고 나니 회복에 대한 의지가 생겼다. 또 어느 날은 병원에 검사받으러 온 영화배우 가츠라 산시桂三枝 씨를 우연히 만나 3시간이나 이야기를 나누었더니 다음 날 수치가 많이 올라서 의사 선생에게 야단을 맞기도 했다.

한 달 후에 퇴원을 했는데, 처음에는 입원 전에 비해 절반의 속도로 일을 진행하고 점차 서서히 속도를 올려 갔다. 그러던 중 이번에는 오자와 씨가 식도암에 걸렸다는 충격적인 소식이 들려왔다. 2010년 1월이었다. 그도 나와 마찬가지로 수술을 받고 무사히 복귀하였다. 그해 9월, 오자와 씨와 다시 만나 그간 괴로웠던

지난날의 이야기를 나누었다.

　지금 이 순간 이후에도 무슨 일이 일어날지 아무도 모른다. 그런 만큼 하루하루를 전력을 다해 살아가고 싶다.

중학교 선생님
'수학은 아름답다'는 열정의 가르침

공부를 싫어하는 마음에도 울려 퍼지다

오사카 시립 오오미야大宮 중학교 2학년 때였다. 외할머니는 단층인 우리 집을 이층집으로 증축하셨다. 공사하러 온 인근의 젊은 목수는 일을 정말 잘하는 사람으로, 점심 먹는 것도 잊어버릴 정도로 일심불란하게 일을 했다. 그 모습을 보고 굉장하다고 생각했고 건축이라는 일에 강하게 마음이 끌렸다.

지붕을 해체할 때였다. 천장에 큰 구멍이 생기자 어두침침한 동굴처럼 좁고 긴 나가야의 공간 속으로 갑자기 빛이 비쳐 들었다. 무심코 바라본 그 빛의 아름다움과 강렬함에 마음을 빼앗겼다. 그때 막연하게나마 건축과 관련된 일을 하고 싶다고 생각하게 되었다.

그러나 학교 성적은 여전했다. 공부는 별로였으나 노는 데는 남보다 열심이었다. 이웃에는 직공이나 장사꾼이 많아서 아이들에게 공부를 더 하라고 하거나 책을 더 읽으라고 말하는 어른은 없었다. 그런데 우연히 한 수학 선생님을 만나면서 그동안 전혀 알지 못했던 세계를 알게 되었다.

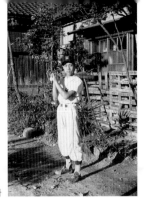

중학생 시절의 저자

그 수학 선생님은 스기모토杉本 선생님이었다. 그 당시 오오미야 중학교는 한 반에 50명씩 한 학년에 14개 반이 있었다. 한 학년에 700명이나 되는 학생이 있었던 셈이다. 스기모토 선생님은 그중에서 40명 정도의 학생을 선발해서 매일 아침 특별 수업을 하셨다. 나는 성적이 나빴음에도 무슨 이유인지 그 반에 출석하게 되었다. 요즘의 학교라면 평등을 중요하게 여기기 때문에 각별히 수학을 가르칠 학생을 선생님의 개인적인 판단 기준으로 선발한다는 것은 도저히 생각할 수 없을 것이다.

선생님의 수업은 열정이 넘쳤고, 실로 온 힘을 다해 우리를 가르쳐 주셨다. 교실에는 늘 팽팽한 긴장감이 감돌았다. 지명을 받고도 우물쭈물하고 있으면 이내 분필이나 슬리퍼가 날아왔다. 끝내는 볼이 얼얼해질 만큼 세게 뺨을 맞기도 했다. 지금이라면 '폭력 교사'라는 낙인이 찍힐 정도였다.

스기모토 선생님은 입버릇처럼 "수학은 아름답다."라고 말씀하셨다. '아름다움'의 진정한 의미는 몰랐지만 선생님이 이렇게

열심히 가르치시는 것을 보면 수학에는 필시 무엇인가가 있다고 느꼈다. 다른 과목에는 열의가 나지 않았던 나도 절대적인 답을 낼 수 있는 수학이 적성에 맞았는지 희한하게도 이해가 되었다.

근본부터 오사카의 장사꾼인 외할머니는 대단히 합리적인 사람이었다. 때로는 지나치게 합리적이라고 생각되는 면도 있었다. 숙제는 학교에서 다 하고 오라고 하셨던 것이다. 외할머니 말씀대로 수업이 끝나면 바로 숙제를 다 하고 교과서도 늘 학교에 놔둔 채로 다녔다.

선생님에게 "안도는 왜 집에서 숙제를 안 하는 거냐?"라는 주의를 받기도 했지만, 책을 집으로 가져갔다 또다시 학교에 가지고 오는 것은 불합리하다고 생각했다. 선생님도 제멋대로인 나때문에 꽤나 곤란하셨을 것이다.

외할머니의 말씀을 지킨 덕분에 학교에서 돌아오면 그 이후는 노는 시간이었다. 교과서를 학교에 놔두고 다니니 빠트리고 가서 당황하는 일도 없었다.

중학교 때 그렇게 수학 특훈特訓을 받은 지도 벌써 반세기 가까이 지났다. 1968년에 나는 파리Paris 여행 중에 5월 혁명의 현장인 생제르맹데프레Sanit-Germain-des-Prés에 있었다. 지금도 파리를 방문할 때면 언제나 그곳으로 발길이 향한다. 얼마 전 파리 출장 때도 그 근처에 갔다가 서점에 들러 유클리드 기하학 책을 구입했다. 도형과 수식이 매우 아름답게 배치된 책이었다. 수학의

아름다움과 직접적인 관계가 없을지도 모르지만, 선생님이 말씀하셨던 수학의 미학을 아주 조금이나마 이해하게 된 것 같아 스기모토 선생님에게 배우던 때가 그립게 떠올랐다.

일본인은 인내심이 강하고 치밀하며 섬세하지만, 독창력이 없다는 것이 해외의 일반적인 평가이다. 그러나 내 생각에는 일본인의 창조력도 보잘 것 없지는 않다. 일본인 중에 노벨상 수상자들이 많다는 사실을 보더라도 그것은 분명하다. 중요한 것은 젊었을 때 어떤 형태로 그 학문과 만나는가, 그리고 그 가능성을 끝까지 믿고 노력해 나갈 수 있는가 하는 것이다.

2010년, 노벨상 수상자인 노요리 료지野依良治 선생, 고시바 마사토시小柴昌俊 선생, 마스카와 도시히데益川敏英 선생을 내가 설계한 아와지淡路 무대에 초대해서 아이들을 위한 강연회를 개최했다. 아이들의 질문이 매우 적극적이어서 오히려 선생님들이 압도되는 상황도 벌어졌지만, 다들 정중히 이야기해 주셔서 대단히 뜻깊은 모임이 되었다.

나도 2011년 6월 오사카 대학에서 3시간에 걸쳐 학생들을 위한 강연과 토론을 했다. 강연 첫머리에서 "1980년 이후에 태어난 젊은이들은 문제가 있다."라고 단언했다. 그들의 부모는 일본이 미래에도 계속 번영할 것이라는 착각으로 아이들을 오냐오냐하면서 키웠다. 이렇게 과보호 속에 자란 아이들은 무엇 하나 자기 스스로 해내지 못한다는 말이었다. 이 말에 반발하는 사람도 있는가 하면 자조적으로 인정하는 사람도 있었다. 반응은 여러

가지였으나 모두 신선했다.

기회만 주어진다면 아이들은 큰 날갯짓을 하며 스스로 날아오를 것이다.

나 역시 열심히 일하던 목수와 스기모토 선생님을 만났기 때문에 건축 일에 종사하게 된 것이라고 생각한다.

파리에서 구입한 유클리드 기하학 책

복싱
동생을 따라 프로 데뷔

'최후에는 혼자'라는 귀중한 경험을 하다

2011년 2월에 개봉한 영화 〈내일의 죠〉를 보았다. 배우가 자기 몸을 극한의 상태까지 쥐어짜고 몰아붙여서 결국 진정한 복서가 되었다는 내용에 감명을 받았다. 복싱에서는 체중 감량을 통해 자신의 육체를 극한의 상태까지 몰고 간다. 기다리고 있는 것은 죽일 것인가, 죽임을 당할 것인가의 세계이다. 시합 몇 주 전부터 공포감이나 체중 감량과의 괴로운 싸움이 시작된다.

나는 고교 2학년 때 프로 복서로 데뷔했다. 쌍둥이 동생 키타야마 다카오北山孝雄는 반년 먼저 프로 복서가 되었다. 늘 나보다 앞서 가던 동생을 조금이라도 따라잡기 위해 체육관에 다니기로 했다. 동생이 다니던 교바시京橋 체육관과는 다른 다이신大真 체육관이라는 복싱관에 갔다. 체육관 안을 들여다보니 연습생들의 모습이 보였다. '이거라면 할 수 있겠다'고 생각했다. 무엇보다 싸움도 하고 돈도 받다니 이렇게 좋은 일은 없었다. 4회전을 뛰는 선수의 대전료는 4천 엔이었다. 당시 신입 사원의 첫 임금이 1만 엔 전후였으니 한 번 시합에 4천 엔은 나쁘지 않았다.

한 달 만에 프로 자격증을 땄다. 체급은 페더급으로 체중의 상한은 126파운드, 57.15kg이었다. 그때 당시 내 체중은 62kg이었으니 4~5kg을 줄여야 했다. 4회전을 싸우는 복싱은 기세와 체력으로 어떻게든 할 수 있다는 자신은 있었다. 그렇기에 최대의 적은 체중 감량이었다.

시합 날짜가 정해지면 한 달 전부터 아침은 우유만, 점심은 샐러드와 빵, 저녁은 소식을 하는 식사 조절이 계속되었다. 처음 한동안은 너무 배가 고파서 자주 의식이 몽롱해졌다. 언제나 기아 상태여서 우동 가게나 레스토랑 앞을 지나치는 게 힘들었다. 시합 전날 낮 12시부터 체중을 쟀으므로 무사히 통과하고 나면 그때부터는 맹렬하게 먹어 댔다.

태국에서 시합을 한 적도 있다. 트레이너가 누구 나갈 사람 없냐고 물었는데, 아무도 손을 들지 않아서 내가 가기로 했다. 보조해 줄 세컨드도 없고 말도 안 통했다. 도와줄 사람이 아무도 없어 불안에 가득 찬 시합이었지만 무승부로 끝났다. 이것이 유일한 해외 시합이었다.

다이신 체육관에는 특이한 경력의 복서도 있었다. 2010년에 사망한 구로키 마사카츠黒木正克 씨이다. 당시 오사카 치과대 학생이었던 그는 천재적인 복서였다. 또 당시에 압도적인 인기를 얻었던 복서 하라다原田가 찾아온 적도 있었다.

당시의 오락이라면 프로 레슬링이나 복싱 정도였다. 특히 프로 레슬링에서 역도산力道山의 인기는 압도적이었다. 역도산의 가라

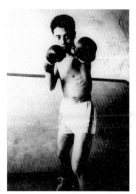
17세에 프로로 데뷔한 저자

데쯔手 잽이 샤프 형제의 목덜미에 날카롭게 꽂혔을 때 일본인들은 가전제품 가게의 TV 앞에서 환성을 지르며 기뻐했다. 그러한 프로 레슬링과 나란히 인기를 모은 것이 복싱이었다. 그중에서도 하라다의 투지에 찬 공격은 많은 팬들을 열광시켰다.

나는 하라다가 연습하는 모습을 직접 보았다. 실제 시합처럼 3분간 싸우고 1분간 휴식했다. 그의 굉장한 회복력이 매우 놀라웠고, 무엇보다 프로로 성공하려면 재능이 필요하다는 사실을 절실히 깨닫고는 복서의 길을 깨끗이 단념했다.

결국 프로 복서로서 복싱에 열중했던 것은 1년 반 정도였지만 이것은 나에게 귀중한 경험이 되었다. 복싱은 로프로 둘러싸인 사각 링 위에서 상대 선수와 마주한 채 자신을 채찍질하면서 극한까지 싸운다. 최후에 의지가 되는 것은 나 자신의 힘밖에 없다. 사회도 나에게는 하나의 링인 것이다.

바라던 대학 진학
가정 형편과 성적 문제로 단념

4년 배울 교과를 1년 만에 독파

"정말 독학이세요?"

해외의 건축가와 이야기를 나누다 보면 꼭 듣게 되는 말이다. 미디어에 소개될 때에도 '독학의 건축가'라는 수식어가 정해진 것처럼 꼭 붙는다. 어느 나라를 불문하고 건축의 세계에서는 학력이 매우 중요시되는 가운데 내가 대학에서 건축을 배우지 않았다는 사실이 별날지도 모른다. 하지만 나도 좋아서 독학의 길을 선택한 것은 아니다.

고교 시절에 이미 건축의 길을 염두에 두고 있던 나는 대학에 진학하고 싶었다. 그러나 집안의 경제 사정과 학업 성적 문제로 대학 진학을 단념해야만 했다. 더욱이 고교 졸업 후에는 내가 외할머니를 대신하여 생활비를 벌어야 하는 상황이었다.

중학생 때 집 증축 공사를 하러 온 목수가 일심불란하게 일하던 모습을 보고 건축은 재미있는 일임에 틀림없다고 직감했던 나는 어떻게 하면 건축을 할 수 있을까 하는 고민 끝에 외할머니와 상의했다. 외할머니는 "무슨 일이 있어도 절대로 포기하지 말고

온 힘을 다해 네가 하고 싶은 일을 하거라."라고 말씀해 주셨다.

'일하면서 공부하자.' 나는 그렇게 결심했다.

그런데 무엇을 어떻게 공부하면 되는지 몰랐다. 대학 건축과에 진학한 친구에게 부탁해서 전문 서적을 몇 권 샀다. '이 교과서를 읽자. 읽고 또 읽고, 다 읽어 버리자. 친구들이 4년 걸려 이해하는 것을 나는 1년 만에 독파하자.' 읽는 것만으로는 이해할 수 없다는 것을 알면서도 아침에 일어나서 밤에 잠들 때까지 오로지 책과 싸웠다. 그것이 최선의 방법이었는지는 지금도 잘 모르겠다. 그렇지만 나는 의지와 정신력으로 1년 만에 해치웠다.

단지 힘들었던 것은 같은 입장에서 이야기할 친구나 이끌어 주는 선생님이 없다는 것이었다. 불안과 고독 가운데 어떻게 해서든 마음을 잡으려고 더욱 책에 열중했다. 그렇게 1년이 지나 이번에는 건축은 물론 데생, 그래픽 디자인, 인테리어 등 건축과 관계 있을 법한 분야는 모두 손에 닿는 대로 통신 교육으로 배웠다. 여하간 건축으로 먹고살고 싶어서 필사적이었다. 낮에는 아르바이트, 밤에는 통신 교육으로 매일을 보냈다.

오사카 도톤보리道頓堀에 있는 오래된 고서점인 텐규天牛 서점에서 르 코르뷔지에Le Corbusier의 작품집과 만난 것도 그 무렵이다. 그러나 너무 비싸서 쉽사리 손이 가지 않았다. 다른 손님이 사 가지 못하도록 서점에 갈 때마다 그 책을 밑으로 옮겨 놓았다. 다음에 가면 다시 맨 위에 진열되어 있는 그 책을 또다시 밑으로 감추기를 거듭하다가, 수개월 후에 겨우 손에 넣을 수 있었다. 보

는 것만으로는 성에 차지 않아서 도면을 베꼈다. 모든 도면을 완전히 외워 버릴 만큼 몇 번씩이고 르 코르뷔지에의 선을 따라 그리고 또 그렸다. '실물을 보고 싶다'는 생각이 나날이 더 강해졌다.

책과 사귀는 방법이 크게 바뀐 것은 20대 초반에 고베 산노미야三宮 지하 상가에서 상점을 디자인하고 있을 무렵이었다. 고베 신문사의 다나카 칸지田中寬次 사장과 인사를 나눈 것이 계기가 되었다. 내가 즐겁게 일하는 것을 보고 흥미를 가진 것 같았다.

다나카 씨에게 추천받은 책은 요시카와 에이지吉川英治의 《미야모토 무사시宮本武藏》전 6권으로, 세 번씩 읽으라고 하셨다. 겨우 3권까지 한 번 읽었을 때 "자립적인 인간으로 살아가려면 각오가 있어야 한다."라는 것을 배웠다. 그때까지 읽은 책이라고는 건축 전문 서적이 전부였던 내게 귀중한 체험이었다.

그 후에도 여러 문학 작품들을 만났다. 그중에서도 고다 로한幸田露伴의 《오층탑五重塔》에 큰 영향을 받았다. 주인공 쥬베에十兵衛는 강한 의지로 스승을 제치고 오층탑 건립을 맡는다. 낙성식을 하루 앞둔 날, 폭풍우가 엄습한 에도江戶 거리에서 쥬베에는 "탑이 쓰러지는 때는 곧 내가 죽을 때다."라며 직접 탑에 올라간다. 그런 쥬베에의 결의에 찬 모습을 보고 건축가로서 살아갈 각오를 배웠다.

와쓰지 데쓰로和辻哲郎의 《고사순례古寺巡礼》, 《풍토風土》와의 만남도 나에게 큰 영향을 주었다. 지역이 갖고 있는 특성을 정확하

게 파악하고, 만드는 사람의 생각이나 거주할 사람의 생각이 하나로 모아질 때 비로소 '그곳에만 존재하는 건축'이 세워진다. 와쓰지의 문학이 가르쳐 준 것은 어느새 나의 건축에서 일관된 테마가 되었다.

그 와쓰지를 중심으로 한 문학 자료관인 '히메지 문학관姬路文学館' 설계를 사십 대가 되어 맡게 될 줄은 꿈에도 생각하지 못했다. '와쓰지 데쓰로 문화상'도 마련되었다. 그 심사 현장을 한 번 본 적이 있다. 심사 위원은 진순신陳舜臣, 우메하라 다케시梅原猛, 시바 료타로司馬遼太郎였다. 평소에는 사이좋은 세 분이 서로 한 치의 양보도 없이 의견을 내세우는 광경에 놀랐다. 본래 수상자를 심사하는 자리에서는 공정성이 요구되고 심사 위원에게는 큰 책임이 따르지만, 일본에서의 수상 경쟁(특히 건축이나 예술상의 심사 등)은 사전 논의를 통해 후보자의 우열이 정해져 있거나 심사 위원들의 권위 서열에 따라 결정권이 정해지고 논의조차 없는 경우

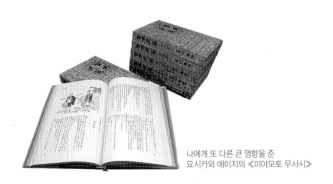

나에게 또 다른 큰 영향을 준
요시카와 에이지의 《미야모토 무사시》

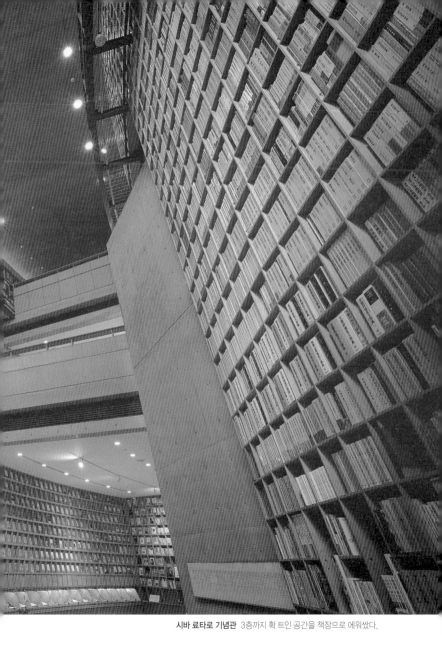

시바 료타로 기념관 3층까지 확 트인 공간을 책장으로 에워쌌다.

가 허다하다. 그런데 이렇게 타협이 없는 심사 장면을 보며 문학에 대한 세 분의 진지한 자세를 그대로 느낄 수 있었다.

그 후에도 우메하라 선생이나 시바 씨와는 개인적으로 종종 만날 기회가 있었다. 시바 씨는 1996년에 타계하셨는데, 그의 방대한 저작을 읽는 일은 지금 내 즐거움 중의 하나가 되었다. 그 중에서도 자세하고 빈틈없이 기록한 기행문, 여행기, 강연집 등은 짧게나마 생전의 시바 씨와 친분을 가졌던 인연이 있어서인지 언제나 그 현장에 있는 듯한 기분으로 읽고 있다.

오사카 동쪽에 있는 시바 료타로 씨의 자택 정원 옆에 마련된 시바 료타로 기념관을 설계하는 기회도 내게 주어졌다. 시바 씨가 늘 머릿속에 떠올리며 추구했던 '역사란?', '일본인이란?', '삶이란?' 등에 대한 생각들을 나 자신도 추구하며 살고 있다.

건축 기행
단게 작품에 거듭 감동하다

마음을 끈 토착 민가

독학으로 건축의 길을 가겠다고 결심한 나는 책 읽기부터 시작했다. 그와 동시에 작도의 기초, 그래픽 디자인 등을 통신 교육으로 배웠다. 그러나 문필가에게 방대한 양의 독서가 필요한 것처럼 건축가에게는 많은 공간에 대한 직접적인 체험이 필요하다.

건축의 세계에 흥미를 갖기 시작한 고등학생 시절부터 교토나 나라의 건축을 보고 다녔던 나는 사회에 나온 뒤에는 점점 목적의식을 가지고 더욱 자주 다니게 되었다. 교토의 전통 건축들은 서원이나 스키야數寄屋(다실 혹은 다실풍의 건물) 등 시대와 양식에 따라 다른 표정을 보인다. 한편 호류 사法隆寺나 도다이 사東大寺 등 나라·토비시마飛鳥 시대의 건축이 중심인 나라는 교토와는 전혀 다른 세계를 만들어 내고 있다. 이런 일본 건축의 진수를 이해하고 싶어서 부지런히 돌아다니며 봤다.

22살인 1963년, 대학에 들어갔으면 졸업을 할 시기에 혼자만의 졸업 여행을 시도했다. 오사카에서 시코쿠四國로 건너가 규슈九州, 히로시마廣島를 돌아 북쪽 기후岐阜에서 도호쿠까지 건축 기

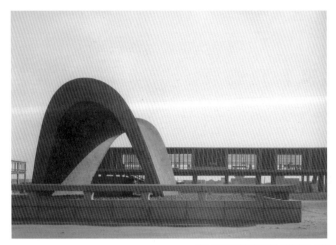

히로시마 평화기념 자료관 단게 겐조 설계

행을 시도한 것이다.

　그중에서도 가장 충격적인 체험은 히로시마 평화기념 자료관을 밤에 방문했을 때였다. 밤 11시, 주위는 조용하고 빛이라고는 거의 없는데, 필로티pilotis(1층은 기둥으로 열주를 세우고 2층부터 방을 두는 건축) 너머로 원자탄이 폭발하는 돔 형상의 기분 나쁜 모습을 보았다. 전쟁의 무참함이 절실히 느껴졌다. 건축 잡지를 통해 눈에 익었던 평화기념 자료관의 모던하고 단정한 표정이 거기에는 없었다. 살아 있는 그 공간의 위력에 건축이 가지는 힘을 똑똑히 알게 되었다. 그 건축 기행의 목적 중 하나는 일본의 근대 건축을 이끌고 있었던 단게 겐조丹下健三의 작품을 보는 것이었는데, 그 감동은 기대 이상이었다.

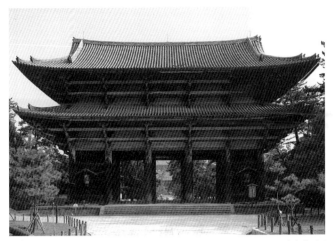

도다이 사 나라

　한편 여기저기에 흩어져 있는 전통 건축, 특히 시라카와고白川郷, 히다 다카야마飛驛高山라는 토착 민가의 공간에도 마음이 끌렸다. 무엇보다 달 밝은 밤, 민가의 어둠 속으로 빨려 들어가듯 우뚝 솟은 대흑주大黑柱(큰 기둥)는 현대 건축에서 맛볼 수 없는 감동을 주었다. 사람들의 생활이 결실을 맺는 공간, 그리고 그 공간이 자연과 일체가 되어 만들어진 풍경은 정말 아름다웠다. 동시에 일본의 원래 풍경이라고 말하고 싶은 이러한 촌락의 풍경이 앞으로 사라져 가지는 않을지 걱정되었다.

　우려했던 대로 50년 가까이 지난 지금, 표면이 쉽게 훼손되지 않는다는 이유로 공업 제품을 다량 사용한 현대 건축물들이 그 전원의 풍경을 침식하고 있다.

이처럼 스스로 체험하고 배워서 얻은 감동은 책이나 말만으로는 전해지지 않는다.

현재 나의 사무소에서는 학생들에게 '서머스쿨summer school' 이라는 체험 학습을 시키고 있다. 장기간의 방학을 이용하여 사무실에 아르바이트로 다니면서 테마를 정하고 주말 동안 교토와 나라 등의 고건축을 연구한다. 한 달 동안 현지를 여덟 번 방문할 수 있다. 꼬박 하루 걸려 철저히 연구하는 것이다. 그러면 개중의 사원에서는 그 열정에 화답하여 평상시에 볼 수 없는 곳을 특별히 보여 주는 경우도 있다. 이는 대학에서의 수업이나 독서만이 공부라고 생각하는 학생들에게 매우 소중한 경험이 된다. 열정이 있는 사람은 다른 사람을 움직일 수 있다.

'서머스쿨'의 마지막에는 연구 내용을 정리한 보고서를 제출하게 한다. 분량이나 제출 형식 등은 모두 학생이 스스로 정한다. 한 달간의 연구 내용을 스스로 정리하면서 처음에는 미덥지 않던 학생들의 얼굴이 갑자기 자신에 찬 모습으로 변한다.

작년 여름에 온 학생 중 한 명은 도다이 사의 남대문을 선택했다. 꽤 열심히 다녔을 것이다. 보고서에는 구석구석까지 주의 깊게 그려진 놀랄 만한 드로잉이 첨부되어 있었다.

남대문은 도다이 사 부흥의 시초인 슌죠보쵸우겐俊乗坊重源이 만들었다. 대불양大佛樣으로 불리는 그 건축에는 형식미를 전통으로 하는 일본 건축의 역사가 그대로 펼쳐지고 있으며 정말 단순하면서도 강력하고 역동적이다. 나는 도다이 사를 처음 보았

을 때 그 장대한 스케일감과 박력 있는 공간에 압도되었다. 그 감동은 지금도 마음에 남아 내 창의력의 원천 중 하나가 되었다. 무언가를 만드는 사람에게 중요한 것은 그러한 감동을 얼마나 만날 수 있는가, 그리고 그런 감동을 어리고 감수성이 예민한 시기부터 차곡차곡 쌓아 올릴 수 있는가에 있다고 새삼 생각해 본다.

2011년 여름, 도쿄 공업대학 학생 두 명이 서머스쿨에 참가하고 싶다고 신청을 하며 도카이도東海道에서 오사카까지 자전거를 타고 온다고 했다. 나는 그 자리에서 바로 그 용감한 두 학생을 사무소에 받아들이기로 했다. 도중에 사고를 겪기도 하면서 햇볕에 시커멓게 탄 두 젊은이가 사무소에 무사히 도착했다. 지금도 이렇게 야성野性을 간직한 청년들이 있음에 감동했다. 그들은 일도 잘했고, 주말이면 교토에서 옛 사원에 관한 연구도 열심히 하다 가을에 도쿄로 돌아갔다. 그들의 미래가 기대된다.

나 역시 여행을 통해 많은 것들을 배웠다. 어찌되었든 내 나름대로 건축을 보는 방법을 스스로 찾고 생각하고 계속 추구했다. 다만 건축물의 겉모습만 보는 것이 아니라, 만든 사람의 인간성이나 그의 인생, 그리고 그의 건축이 완성된 시대성을 포함하여 읽어 내려 했다. 묵묵히 그리고 꾸준히 걸어 다니며 건축을 보면서 생각하고 또 생각했다. 그 경험이 귀중한 재산이 되었다.

예술적 감성
감동을 주고받는 젊은이들의 모임

재즈에서 즉흥성을 배우다

10대 후반 무렵부터 미술에 흥미를 갖게 되었다. 낮에는 아르바이트, 밤에는 공부를 하며 지내는 날들이 연속되었다. 내 안에서는 무언가 끊임없이 '재미있는 것'을 바라고 있었다. 밖에서 '싸움'이라는 소리만 들려도 곧장 달려 나갔다. 스트레스가 많이 쌓여서 그랬던 것 같다. 그때 돌연 낯선 것을 만나게 되었다. 구체具体 미술협회의 작품이었다.

구체 미술협회는 간사이 지방 추상미술의 선구자인 요시하라 지로吉原治良와 한신阪神에 살던 젊은 예술가들이 1954년에 결성한 미술가 모임이다. 협회 기관지인 《구체》 창간호에 "우리는 인간의 정신이 자유롭다는 증거를 구체적으로 제시해 가길 바란다."라는 요시하라의 말이 쓰여 있었고 거기서 '구체'라는 모임의 이름이 붙었다.

요시하라 정유의 사장이기도 했던 요시하라의 모토는 "이제까지 없었던 것을 만들라."였다. 요시하라 외에도 모임에는 바닥에 놓인 캔버스에 그림 물감을 흩뿌리며 천장에 매달려 발로 그림을

저자가 구입한
요시하라 지로의 작품

그리는 시라가 가즈오白髮一雄, 칸막이로 사용되는 두꺼운 종이를 찌르고 찢는 퍼포먼스 작가 무라카미 사부로村上三郎, 벽이나 천장을 온통 기호 표시로 메워 버리는 무카이 슈지向井修二, 중력에 의지하여 다채로운 물감의 색들을 표현하는 모토나가 사다마사元永定正 등이 있었다.

그런데 후에 듣기로 그들이 도리어 나를 보며 무섭다고 했다는 것이다. 무카이 슈지는 "칼을 쥔 채 혼자 벌거벗고 뛰고 있는 것 같은 놈이야, 위험해."라고 말했고, 모토나가 사다마사도 "안도란 놈은 칼을 빼어 들고 뛰어온 무서운 놈이야. 가까이 하지 않는 게 좋아."라고 말했다고 한다.

1950년대 후반부터 60년대 전반은 전후의 어두운 그림자가 겨우 사라지고 일본에 밝은 빛이 되돌아온 시대였다. 바로 그때쯤 오사카 우메다梅田의 OS극장 뒤편에 커피숍 등이 생겼다. 사람이 겨우 지나갈 수 있을 정도로 비좁은 뒷골목에는 파친코에서 딴 경품을 받아 가는 상점도 생겼다. 그리고 그 옆에 나란히

재즈 다방이라는 것이 들어서게 되었다.

체크라고 했던 그 다방은 천장이 낮고 바닥에 높낮이의 차이가 있는 이상한 공간이었는데, 그 공간은 여러 가지 기호들로 빽빽하게 채워져 있었다. 그 기호들은 다름 아닌 바로 무카이 슈지의 작품이었다. 바닥을 제외한 벽이나 천장, 세면대나 변기에도 흑백의 숫자와 알파벳이 그려져 있었다.

한 번도 본 적 없는 그 공간은 무척 충격적이었다. 공간과 모던 재즈가 조화를 이루어 자유분방한 에너지로 가득 차 있었다. 나는 항상 그 다방으로 발걸음을 재촉하여 하루에 4시간이고 5시간이고 자극적인 재즈의 세계에 몸을 맡겼다. 데이브 브루벡 쿼텟Dave Brubeck Quartet의 명곡 '테이크 파이브Take Five'를 처음 들은 것도 그곳에서였다.

건축은 합리성과 기술 외에도 즉흥성을 필요로 한다. 모던 재즈는 즉흥의 예술이라고 한다. 또한 구체도 기성 개념에 휘둘리지 않는 새로운 미술의 가능성을 탐구한 예술가 집단이다. 우연히 시대를 상징하는 이 두 가지 문화와 만나게 된 나는 비로소 예술에 눈을 뜨게 되었다.

그 무렵 내가 가장 많은 영향을 받은 예술가 중에 미국 현대 미술의 잭슨 폴락Jackson Pollock이 있다. "그림을 그리는 의미는 그림을 그린다는 행위 그 자체에 있다."라는 잭슨 폴락의 말에 자극을 받아 이제까지 없던 것을 만들고 싶다고 생각했다. 그래서 먼저 인테리어 설계를 시작했다. 내가 설계 비용을 청구하면 고

객은 주저 없이 지불해 주었다. 이 일로 돈을 벌 수 있을 것이라고 생각되어 건축가의 길을 걷기 시작했다.

그런 내게 요시하라 씨는 늘 "다른 사람의 흉내를 내지 말라."라고 충고하곤 했다. 스스로 계획을 세우고, 행동하고, 책임은 자신이 진다. 나는 그 방법을 요시하라 씨에게서 배웠다.

가족
업무도 서로 의지하는 아내

냉철함과 마음 씀씀이에 도움받다

아내 유미코由美子와 알게 된 것은 1968년이었다. 그때 나는 어느 곳에도 소속되지 않은 프리랜서 건축가로 여러 가지 작업을 하고 있었다. 하지만 늘 미래에 대한 불안감을 안고 있었다. 그런 때에 구체 미술협회 무카이 슈지의 소개로 아내를 만났다.

유미코의 부친 가토 야스이加藤泰는 오이타大分 현 벳부別府 출신의 인품이 점잖은 분으로, 당시 고베에서 이름난 섬유 회사였던 치쿠마竹馬 산업 도쿄 지점의 대표였다. 그는 1946년 가을에 옛 만주 지방(현 중국 동북부)에서 목숨을 걸고 아내 후미와 세 명의 아이들을 이끌고 일본으로 건너와 전후의 혼란한 와중에도 전력을 다해 회사를 다시 일으켜 가족을 지켜 왔다. 그는 매일 거듭되는 출장으로 쉴 틈도 없이 다니다 1971년 돌연 뇌출혈로 돌아가셨다. 향년 62세의 짧은 인생이었다.

"전쟁 전후를 통틀어서 아버지는 일생 동안 일만 하셨다."라고 아내는 말했다. 장인과 사위의 관계로 지낸 2년 동안 내 쌍둥이 동생 다카오도 살붙이처럼 대해 주셨다. 더 오래 사셔서 여러 가

아내 유미코와 장모 가토 후미

지를 이야기해 주셨다면 하고 지금도 생각한다.

아내와 그녀의 형제들은 모두 우수해서 네 명 중 세 명이 간사이의 명문인 간세이가쿠인 대학關西学院大学을 졸업했고, 언니 미애코美惠子는 고베 여학원神戸女学院에 다녔다. 오빠 타다히코忠彦는 히타치日立 제작소에, 미애코의 남편은 온와드 가시야마Onward 樫山에 근무한다. 남동생 후미히코文彦는 지금도 교토 여자대학京都女子大学 에서 영문학을 가르치고 있다. 한신의 전형적인 중산층 가정인 셈이다.

그러나 나는 보호자인 외할머니 말고는 가족이 없었고, 제멋대로 하며 자라서 사람들과 소통이 어려웠다. 내가 자란 환경과 전혀 다른 가토 집안의 따스한 분위기가 부럽다고 생각되는 동시에 많은 것을 배웠다. 아내는 정중하고 예의가 바르다. 그것은 서로를 배려하는 따스한 가정에서 자랐기 때문임이 분명하다. 가토 집안의 사람들과 지내면서 예의와 배려, 그리고 자부심을 가지고 살아가는 삶의 중요함을 알게 되었다.

그중에서도 아내의 어머니 가토 후미加藤フミ는 늠름한 기상을 지닌 분이었다. 목숨을 걸고 세 아이를 지키며 일본으로 귀환한 강한 여성이기도 했다. 장모와는 한신·아와지 대지진 재해 이후 돌아가실 때까지 10여 년 가까이 함께 살았다. 2004년, 93세의 나이로 돌아가시는 최후까지 당당하고 아름다운 분이었다. 함께 살기는 했지만 단 한 번도 나의 일터에는 발을 들여놓지 않으셨다. 아내의 형제들도 마찬가지다.

아내는 우리 부부가 단둘이 시작한 사무소의 직원으로, 지금도 사무소 운영에 관여하고 있다. 나는 일을 하고 있는 도중에는 언제나 거칠고 화도 잘 낸다. 아내는 그것을 지켜보며 냉철한 판단으로 직원들에게 마음을 써 준다. 아내가 함께 일해 주는 덕분에 어떻게든 사무소의 균형이 유지된다고 생각한다. 사무소가 설립된 지 벌써 40년 이상의 세월이 지났으나 나나 아내 어느 한 쪽이라도 없으면 사무소는 성립될 수 없다.

건축업계에서는 "안도 사무소는 대체 누가 운영을 하고 있는 거야?"라며 이상하게 생각하고 있는 것 같다. 그런데 어떤 일도 혼자서는 할 수 없다. 특히 건축처럼 팀워크를 필요로 하는 일에서 매우 중요한 것은 확고한 팀을 만드는 것이다.

고도 경제 성장기 이전의 일본인은 서로 의지하며 지역 사회를 유지해 왔다. 가족도 사회를 구성하는 최소 단위의 팀이다. 숱하게 들어 온 말일지도 모르지만 우리는 다시 한 번 더 가족의 소중함을 생각해야 하지 않을까 한다.

파리 라 데팡스La Defense에서
왼쪽부터 아내 유미코, 친구인 건축가 폴 앤드류Paul Andrew, 저자

목표를 향한 각오
한 손엔 전문 서적, 다른 손엔 점심

필요한 것은 정신과 육체의 힘, 집중력, 목적의식

"당신은 1급 건축사입니까?" 어느 날 상담 중이던 의뢰인이 갑자기 질문을 했다. 20대 초반에 아르바이트였기는 하지만 가구, 인테리어, 주택 설계에 전력투구하고 있을 때였다.

당시 나는 2급 건축사 자격조차 없었다. 사실대로 대답하였더니 의뢰인은 '자격도 없는 사람에게 의뢰해도 괜찮을지' 걱정스런 표정이었다. '자격증이 뭐라고' 반발하고 싶은 마음도 있었지만 나는 그저 잠자코 있을 수밖에 없었다.

알아보았더니 자격증은 건축을 직업으로 하는 사람에게 필수불가결한 것이었다. 대학도 건축 전문학교도 나오지 않은 나에게는 이 국가시험에 응시할 자격조차 주어지지 않았다. 우선 2급 건축사 시험을 보기 위해서는 오랜 실무 경험이 필요했다. 2급 건축사 자격을 따고 난 뒤 1급 건축사 시험을 보려면 또 3년 이상의 실무 경험이 필요했다.

고등학교에서 건축을 전공하지 않은 경우에는 2급을 받는 데 7년 이상의 실무 경험이 필요했다. 나는 반드시 한 번에 합격하

리라는 각오를 했다. 그러나 낮에 일을 하고 귀가하면 몸이 천근 만근이었다. 공부를 하려고 해도 졸음이 몰려왔다.

그래서 점심시간을 절약하기로 했다. 아침에 일터에 가는 길에 빵 두 개를 사서 점심에 그 빵을 먹으면서 건축 전문 서적을 읽기로 했던 것이다. 일요일에는 전차를 타고 나라나 교토의 사찰을 찾아 그곳에서 책을 펼쳤다. 당시 2급 건축사 시험은 주로 목조 건축이었기 때문에 일거양득이었다.

어제까지 함께 점심을 먹으러 다녔던 사람들은 "안도는 머리가 이상해진 게 아니냐."라며 나를 향해 차가운 시선을 보냈던 것 같다. 그러나 그 덕분에 2급 건축사에 합격할 수 있었다. 동료에게 알렸더니 "혼신의 힘을 다하더니 결국 잘 해냈구나!"라고 칭찬해 주었다.

3년 후에는 1급 건축사 시험이 기다리고 있었다. 수학이나 물리 지식을 필요로 하는 문제가 나오기 때문에 대학 교육을 받지 않은 나는 고전을 예상했으나, 어쨌든 '돌 위에서도 3년(찬 돌 위라도 3년 앉아 있으면 따뜻해진다는 일본 속담)'이라는 기백으로 끝까지 노력했다. 이것도 단번에 합격하였다.

1956년의 경제백서는 "이젠 전후가 아니다."라고 외쳤다. 일본은 그 시기를 전후하여 1954년부터 1957년에 걸친 진무 경기神武景気와 1958년의 이와토 경기岩戸景気를 시작으로 급격히 경제 규모를 확대했다. 그리고 1960년 12월, 제2차 이케다 하야토池田勇人 내각이 발족하여 정식으로 국민 소득을 갑절로 늘리기 위

1969년, 사무소를 시작할 무렵의 저자

한 경제 계획이 결정되었다. 세계를 놀라게 한 고도 경제 성장의 시작이었다.

그렇게 일본 경제가 급격히 성장한 시대를 배경으로 나는 건축가로서의 길을 본격적으로 걷기 시작했다.

지금 사무소 직원들 중에는 일류 대학의 대학원에서 건축학을 전공한 사람이 많다. 고도의 지성을 가졌으니 시험도 잘 보겠건만, 어찌 된 일인지 1급 건축사 시험의 합격률은 높지 않다. 한 번이 아니라 몇 번씩 시험을 봐도 합격하지 못하는 사람도 있다. 내가 시험을 쳤을 때에 비하면 난이도가 높아진 것도 원인이겠지만, 요즘 젊은이들의 각오가 좀 부족한 게 아닌가 하는 생각을 하게 된다. 정신과 육체의 힘, 집중력, 목적의식, 강한 의지가 자신에게 던져진 장애물을 뛰어넘을 수 있게 한다.

20대 초반의 나에게 "1급 건축사입니까?"라고 물었던 의뢰인에게 감사드리고 싶다.

7개월의 나 홀로 유럽 여행

건축은 '사람들이 모여 소통하는 장'임을 실감하다

여행은 홀로 하는 것이다. 오로지 혼자서 낯선 나라를 걷는다. 그러다 겨우 목표로 삼았던 건축을 발견한다. 불안한 여정 가운데 희망의 빛이 보인다. 건축을 돌아보며 자기 자신과 대화를 한다. 그야말로 걸으면서 생각하는 것이다. 젊을 때 몇 번이고 이런 여행을 하고 또 했다.

나는 20대의 여행 경험으로부터 많은 것을 배웠다. 나 홀로의 여행길에서는 스스로 생각할 수밖에 없다. 도망갈 수도 없다. 돈도 없고 말도 안 통한다. 생각대로 되지 않을 때가 더 많고 매일 불안과 긴장의 연속이다. 의지할 것은 내 몸 하나뿐이다. 인생도 이와 같다고 생각한다.

르 코르뷔지에의 작품집을 만난 이후 해외로 나가 실제로 서양 건축을 보며 돌아다니고 싶다는 마음이 날로 커져 갔다.

그 무렵 호리에 켄이치堀江謙一가 작은 요트로 혼자서 태평양 횡단에 성공했다. 당시 갓 20세를 넘었던 나는 고작 세 살 차이의 젊은이가 이룬 쾌거에 감동했고 커다란 자극을 받았다.

'나도 가고 싶다. 가 보자.'

일반인의 해외여행 제한 규제가 풀린 다음 해인 1965년, 아르바이트를 하며 저축한 돈으로 유럽에 가기로 결심했다. 그때는 1달러가 360엔이던 시대였고 돈은 500달러까지만 가지고 나갈 수 있었다. 현재는 1달러가 80엔을 밑돌고 인터넷을 통해 세계를 쉽게 볼 수 있게 되었지만, 그때 당시에 유럽은 어쨌든 '먼 세계'였다.

내가 태어나고 자란 시타마치에서 외국에 간 사람은 없었다. 동네 사람들과 물을 따라 작별의 잔을 나누고 두 번 다시 돌아올 수 없는 길을 떠나는 듯한 분위기에서 출발했다. 지금 생각하면 웃음이 나오지만, 큰 배낭 속에 칫솔 10개, 세탁비누 10장, 약이나 속옷 등을 산더미처럼 집어넣고는 정말 불안 가득한 마음으로 떠난 여행이었다.

요코하마橫浜까지 열차를 타고 요코하마 항구에서 배로 러시아의 나홋카Nakhodka로 건너갔다. 하바롭스크Khabarovsk, 모스크바Moskva, 레닌그라드Leningrad, 헬싱키Helsinki를 경유해서 최종 목적지는 프랑스였다. 배 위에서는 그저 끝없는 수평선만 바라보았다. 시베리아 철도로 하바롭스크에서 모스크바로 가는 1주일 동안 이번에는 그저 지평선만 바라보았다. 어마어마한 지구의 크기를 실감하는 동시에 세계는 모두 하나로 연결되어 있다는 당연한 사실을 새삼 깨달았다.

유럽에 도착해서 처음으로 발을 들여놓은 곳은 핀란드였다. 북

극에 가까워서 원래 혹독하게 추운 곳이지만, 내가 갔을 때는 건축을 보기에는 절호의 계절이었다. 마침 태양이 지지 않는 백야白夜였던 것이다. 체력이 견디는 한 끝없이 걸어다니며 건축을 보았다. 그 후 스위스, 이탈리아, 스페인 등 각지를 돌았다. 르 코르뷔지에를 만나겠다는 일념으로 시작한 여행이었는데, 그는 내가 프랑스에 도착하기 직전에 세상을 떠났다. 그래도 이 여행에서 처음으로 르 코르뷔지에의 여러 작품을 내 눈으로 직접 보고 체험할 수 있었다.

수많은 서양 건축을 보며 다니는 동안 '건축이란 사람들이 모여 소통하는 장을 만드는 행위 그 자체'임을 실감했다. 여행을 떠나기 전에 친구로부터 "로마의 판테온Pantheon과 그리스의 파르테논Parthenon은 꼭 보고 와야 한다."라는 말을 들었다. 그러나 처음 방문한 판테온은 잘 이해가 되지 않았다. 지식이 부족했던 탓이다. 그 후 몇 년에 한 번씩, 수차례 더 방문함으로써 나름대로 깊이 이해할 수 있게 되었다. 판테온을 처음 방문했을 때에는 천장에서 비쳐 들어오는 빛에 압도되었다. 다음에 방문했을 때에는 43m나 되는 구球 형상의 공간과 그 균형 잡힌 형태에 마음을 빼앗겼다. 그다음에는 공간에 넘쳐흐르는 찬미가의 울림에 깊은 감명을 받았다. 그리고 그다음 몇 번째인가 방문했을 때에는 '건축의 진정한 가치는 그곳에 모인 사람들의 마음과 마음을 연결시켜 주고, 감동을 새겨 넣어 주는 것'임을 강하게 깨달았다.

그 후 마르세유에서 MM라인 화객선을 타고 일본으로 돌아

위: 하바롭스크에서 모스크바까지 1주일간을 달렸던 시베리아 철도
아래: 스님의 지도로 좌선에 임했던 인도양 바다 위

오려고 했으나 기다리는 배가 좀처럼 오지 않았다. 출항까지 1개월 가까이 발이 묶였다. 달리 할 일도 없어서 매일 근처에 있는 르 코르뷔지에가 설계한 집합주택 '유니테 다비타시옹Unité d'Habitation'을 보며 지냈다. 갖고 있던 돈을 거의 다 쓸 무렵 가까스로 배가 출항해서 겨우 한숨을 돌렸다. 하지만 왠지 마음이 허전하기도 했다. 그 값싼 화객선에는 유럽에서 공부하고 돌아가는 학자, 오토바이로 방랑하던 청년, 그림 그리는 견습생, 우지宇治에 있는 만부쿠 사萬福寺의 스님 등 여러 분야의 사람들이 타고 있었다. 작열하는 태양 아래 뜨거운 갑판 위에서 좌선도 하면서 시간을 보냈다.

이렇게 해서 약 한 달 동안 아프리카 케이프타운Cape Town을 경유하여 마다가스카르, 인도, 필리핀을 거쳐 귀국했다. 아프리카에서는 배가 항구에 닿아 있는 잠시 동안 육지에 내려 현지인이 내미는 나무 조각상이나 가면을 내 셔츠 등과 교환하기도 했다. 콜타르를 흘려보낸 것 같은 칠흑의 인도양, 눈으로 볼 수 있는 것이라고는 오직 바다뿐인 공간에서 별이 가득한 밤하늘에 유난히 반짝이던 남십자성이 지금도 가슴속 깊은 곳에 아련하게 새겨져 있다.

인터넷이 보급되어 단순한 정보로서의 지식들이 난무하는 현대 사회에서는 약 50년 전에 내가 체험했던 것처럼 세계의 모습을 직접 만나 감동을 받는 일은 어려운 일일 것이다. 7개월에 걸친 혼자만의 여행 경험은 나에게는 귀중한 재산이 되었다.

오사카
개인의 생각을 지나치지 않는 곳

훌륭하고 대담하게 길러 내다

15년 전 즈음부터 도쿄에서의 일이 많아지고 있다. '사무실을 옮기면 어떻겠냐'는 말을 주변에서 자주 듣지만, 그럴 생각은 티끌만치도 없다. 나는 오사카에서 태어나 자란 것을 자랑스럽게 생각한다. 특히 쇼와 초기에 폭 43m, 길이 4㎞의 미도스지御堂筋를 구상했을 때 세키 하지매關一 시장과 실제로 거리를 만들어 낸 오사카 시민을 생각하면, 진심으로 이 동네에서 태어나기를 잘했다고 생각한다. 불편한 점들은 많지만 끝까지 오사카를 거점으로 하여 오사카에서 도쿄로 그리고 세계로 뻗어 나가고 싶다. 독학으로 건축을 배우고, 학력도 사회 기반도 없는 나를 키워 준 것은 오사카 거리와 사람이라고 생각하기 때문이다.

1963년, 처음 구입한 건축 잡지 《신건축新建築》에서 다케나카 코무텐竹中工務店의 이와모토 히로유키岩本博行가 이끄는 설계팀의 '국립극장' 공모전 당선작(1963년)을 보고 마음을 빼앗겼다. 건축이 사회적으로 주목받던 시대이기도 했다.

그 후 다케나카 코무텐에 있던 친구의 안내로 SDR(Special Design Room)에 몰래 들어가 보았다. SDR은 다케나카 코무텐의 중요한 프로젝트를 설계하는 부서라 직원들도 쉽게 드나들 수 없었다. 그러다가 그만 사장인 다케나카 렌이치竹中鍊一 씨에게 들켰다. 태생부터 건축을 좋아하는 렌이치 씨는 자주 SDR에 들러 새로운 건축을 즐기고 계셨다. "어떻게 왔습니까?"라고 묻기에 몰래 들어왔다고 정직하게 말하니 "이렇게 깊숙히 용케 들어왔군요. 용감하네요."라며 기특하게 여기셨다. "건축을 하고 싶습니다."라고 하자, "더욱 분발해서 끝까지 포기하지 말고 해내세요."라며 외할머니와 똑같은 말로 격려해 주셨다.

그 뒤에도 수개월 동안 계속 몰래 드나들다가 또 렌이치 씨에게 들켰다. 그날은 회사 건물 지하에 있는 치쿠요테이竹葉亭 식당에서 점심까지 대접해 주셨다. 통이 크고 마음 씀씀이가 부드러운 렌이치 씨에게 인간적으로 깊은 매력을 느꼈다.

1980년대 후반에 오사카 나카노시마中之島에 있는 중앙공회당 재생안을 생각했다. 중앙공회당은 주식 거래 중개를 생업으로 하고 있던 이와모토 에이노스케岩本榮之助라는 사업가가 쇼와 초기에 건설비 전액을 혼자서 오사카에 기부하여 완성된, 시민의 마음이 가득 담긴 건물이다.

노후된 이 건물을 헐고 다시 세운다는 계획을 듣고 누구로부터 의뢰받은 것도 아니지만 단지 해 보고 싶은 마음에 건축을 계

중앙공회당 사진에 그린 재생안 스케치

획해 보았다. 새로운 도시 계획의 일환으로 제안한 것이나 일방적이었다. 기존 공회당의 외관과 구조는 그대로 두고 내부에 콘크리트로 된 계란형 홀을 삽입하여 건물을 다시 살리는 계획이었는데, 행정부에는 전혀 받아들여지지 않았다.

그런데 내 설계안을 보고 '재미있다'며 갑자기 사무소로 찾아온 사람이 있었다. 아사히 맥주 사장 히구치 히로타로桶口廣太郎 씨였다. 히구치 씨는 교토 야마자키山崎 역에 위치한 '아사히 맥주 오야마자키大山崎 산장 미술관 설계'를 맡겨 주셨다. 닛카 위스키 등의 선임 대주주였던 실업가 가가 쇼타로加賀正太郎 씨가 다이쇼大正 시대에 만들었던 서양식 건물을 개보수하여 미술관으로 새롭게 되살리는 계획이었다. 일면식도 없던 히구치 씨가 갑자기 찾아오셔서 무척 놀랐고, 더욱이 설계 의뢰는 정말 생각지도 못했던 일이었다.

같은 시기에 산토리 맥주의 사장 사지 게이조佐治敬三 씨도 뮤지엄 설계를 의뢰 중이었다. 이 두 회사는 모두 간사이에서 시작된 전형적인 라이벌 회사이기 때문에 두 개의 설계를 동시에 담당하는 것은 껄끄러운 상황이었다. 그러나 두 분 모두 나의 뜻을 언짢은 기색 하나 없이 너그럽게 이해해 주셨다. 그러한 명쾌한 결단과 용기가 오사카의 옛 정기를 유지해 왔을 것이다.

오야마자키 산장 공사 중에 새로이 아사히 맥주 사장으로 취임한 세토 유조瀨戸雄三 씨와도 알게 되었다. 세토 씨는 후에 가나가와神奈川 현에 있는 2만평 부지에 환경을 배려한 숲 속의 공장을

지어 달라고 의뢰하여 함께 일했다. 현재는 오야마자키 산장 증축 계획을 진행하고 있다. 간사이 출신인 세토 씨는 말씀도 재미있고 스마트한 분으로 언제 만나도 즐겁다.

이렇게 나카노시마 프로젝트를 통해 많은 사람들이 나를 불러 주셨지만, 쿄 세라京セラ의 창업자인 이나모리 가즈오稻盛和夫 씨가 찾아와 "중앙공회당의 계란을 하나 나눠 주지 않겠는가."라고 하셨을 때가 그 어느 때보다 가장 놀랐다. 모교인 가고시마 대학鹿 児島大学에 홀을 기부한다는 것이었다. 인간을 키우는 장소인 대학에 생명을 낳는 계란의 이미지만큼 걸맞는 것은 없다고 생각하셨던 모양이다. 그 생각에 응하고자 표면에 광섬유를 빼곡히 박은 계란형의 노출 콘크리트 건축을 계획했다. 마치 별이 가득한 밤하늘이 펼쳐져 있는 것 같은 공간을 만들기 위해 열심히 작업했다. 엄격한 경영자로서는 당연한 말이겠지만 "계란이 깨져 있으면 반납할 거요."라는 말을 들었기에, 계란 콘크리트 작업을 무사히 마치고는 시공 회사와 함께 안도하며 가슴을 쓸어내렸다.

유교에 사상적 뿌리를 내리고 있었던 이나모리 씨는 홀의 이름을 양친의 이름에서 따와 '기미 & 캐사 메모리얼 홀'이라 지었다.

자유롭고 대담한 경영자나 문화인들을 만나면서 많은 것을 배웠다. 어떤 한 사람이 강한 생각을 표현할 때면 전혀 인연이 없더라도 반드시 반응해 주는 사람이 있는 곳이 오사카이다. 사람들끼리도 서로 가깝고 재미있다. 나 역시 오사카 사람임에 긍지를 가지고 있다. 그래서 죽을 때까지 여기서 일하고 싶다.

나카노시마 프로젝트 II 어반 에그Urban egg 단면 드로잉

1960년대의 만남
문화계 선구자들의 약동

활기 넘친 일본을 상징하다

일본이 경제 성장을 계속하던 1960년대는 참으로 재미있는 시대였다. 자동차와 가전제품 공장들은 풀가동되어 새로운 제품들이 계속 쏟아져 나왔다. 국내 수요뿐만 아니라 해외 주문도 끊이지 않았다. 만들면 만드는 대로 팔려 나갔고, 자원은 없어도 산업입국으로서의 존재를 국제적으로 인정받았다.

1964년 도쿄 올림픽의 성공에 이어 1970년 오사카 만국박람회로 나라 전체가 들썩였다. 당시 일본은 국민 한 사람 한 사람이 진취적이었고 얼굴에 생기가 돌았다.

1967년, 막 주목받기 시작한 가구 디자이너 쿠라마타 시로倉俣史朗와 알게 되었다. 쿠라마타의 새 작품인 한 상점의 벽면 디자인을 담당했던 요코오 다다노리橫尾忠則를 비롯하여 그래픽 디자이너 다나카 잇코田中一光, 붉은 텐트 공연의 카라 주로唐十郎 등 개성 강한 사람들이 모여 있었다. 종종 도쿄를 방문할 때마다 그들의 기백에 압도되면서 나도 모르는 사이에 그들과 자리를 함께하

고 있었다. 그때 맺은 인연이 계속 이어져 일도 함께했다.

이때의 멤버 중에 후에 세존 그룹을 설립한 쓰쓰미 세이지堤清二 씨가 있었다. 그와 함께 신주쿠新宿 화원신사花園神社에 붉은 텐트의 공연을 보러 가기도 했다. 바로 옆에서는 테라야마 슈지寺山修司 감독이 이끄는 텐조사지키天井桟敷 공연도 열리고 있었다. 언더그라운드 연극이 대두되어 활기가 넘친 시대였다. 카라 주로는 이해할 수 없는 대사를 하며 무대 위를 뛰어다녔고 관객들은 이에 열광했다. 당시 붉은 텐트의 흥행작 〈속치마바람의 오센腰巻お仙〉의 참신했던 포스터는 요코오 다다노리의 대표작이 되었다.

나를 포함한 젊은 디자이너들이 자유롭게 자신의 작품을 발표할 수 있는 장소가 마련된 것은 1969년, 쓰쓰미 씨가 이름 붙인 IE 프로젝트에 의해서였다. "다음 시대는 문화가 중심이다."가 주제였다. 쿠라마타 씨를 비롯한 이토 다카미치伊藤隆道 씨 등이 시부야에 있는 세이부西武 백화점의 한 코너에 모였다. 나 이외에는 당연히 도쿄에서 활동을 시작한 젊은 디자이너들이었다. 모두 눈앞에 밝은 미래가 펼쳐져 있다고 믿고 있었다.

1970년, 들끓는 열기 속에 맞이한 오사카 만국박람회는 입장객 수가 6,400만을 기록했다. 후에 일을 함께했던 사카이야 타이치堺屋太一 씨가 당시에는 경제부처 출신의 30대 젊은 프로듀서로 열정을 다하고 있었다. 또한 단게 겐조 선생이 설계한 축제 광장의 거대한 지붕을 뚫고 솟아 있던 오카모토 타로岡本太郎의 '태양의 탑'은 확실히 그 시대의 에너지를 상징하고 있었다.

구소련관이나 미국관에도 관람객들이 장사진을 이루었다. 일본 전체를 집어삼킬 듯한 열광이었으나, 그 속에 커다란 함정이 숨어 있었다. 일본이 경제 발전과 함께 물질적인 풍요만 누리는 사회로 치닫고 있었던 것이다. 그런 사회나 대중에게 이의를 제기하고 저항하기 위해 카라나 테라야마가 힘껏 버티고 있었던 것은 아닌가 한다. 그러나 지금 생각하면 그들조차 시대의 흐름에 휩쓸리고 있었다.

한편 다나카 잇코나 쿠라마타 시로의 감성으로부터도 많은 것을 배웠다. 나라에서 태어나 교토에서 자란 다나카 잇코는 그의 작품을 통해 늘 일본인의 정신적인 전통이란 무엇인가를 물으며 새로운 문화와 향후 디자인 본연의 모습을 모색하고 있었다.

후에 다나카 잇코는 야마나카코山中湖에 별장 설계를 의뢰해서 전통적인 다실茶室에 새로운 해석을 더해 만들어 주었다. 언제나 접근하기 어려운 분위기를 가지고 있는 다나카 잇코는 특히 창작에 임할 때면 그 집중력은 압도적이었다. 아마 일본의 전통문화를 이어 온 다른 사람들도 이처럼 주위를 압도하는 집중력을 가지고 아름다운 문화를 후세에 남겨 왔다고 생각한다.

쿠라마타 시로는 내가 설계한 주택이나 점포에 가구를 만들어 주면서 한 인간으로서의 성실함과 일관성을 가르쳐 주었다.

버블 경제가 한참이던 1986년, 카라는 연극을 위한 가설극장을 만들고 싶다고 했다. 그러나 그 계획은 토지와 예산 문제로 중

단되었다. 이 때 세존 그룹의 대표 쓰쓰미 씨가 도움을 주었다. 우선 도호쿠 지역 박람회에 세존 그룹의 '시타마치 카라자 세존 가이쇼기칸下町唐座セゾン 海像儀館'이라는 파빌리온을 만들고, 후에 그것을 아사쿠사浅草로 옮겨 가설극장으로 실현시켰다. 건설비 2억 5천만 엔은 사실상 세존 그룹이 전부 부담한 셈이다.

주요 구조는 공사용 단관비계 파이프를 이용했다. 이 자재와 그에 맞는 공법을 채택하여 공사 기간을 대폭 단축했다. 또한 이 자재는 세계 어느 곳에서나 현지 조달이 가능한 것이라 그 밖의 특수한 부자재를 제외하고는 운반할 필요도 없었다.

가설극장의 거대한 무지개 다리는 현실과 피안을 연결하는 다리를 상징한다. 다리를 건넜을 때 비로소 또 하나의 다른 세계가 펼쳐지는 것이다. 그 실루엣은 새빨간 가설극장과 잘 어우러졌다. 카라의 배우들은 차가운 물속에 뛰어드는 등 온몸에 김이 나는 채로 열정적으로 뛰놀았다. 무릇 호기심은 사람과 사람의 만남을 만들고, 꿈은 사람과 사람을 연결해 가는 것이다.

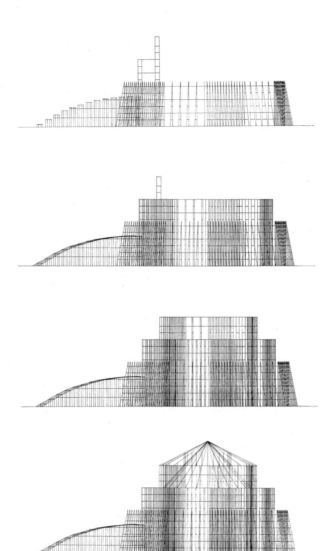

시타마치 카라자의 건설 프로세스 도면

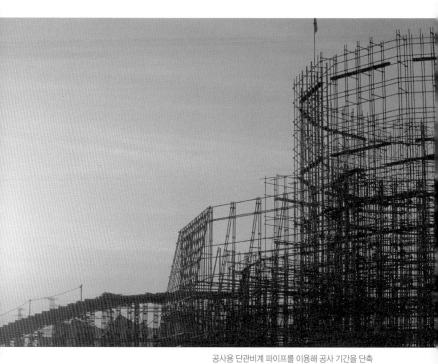

공사용 단관비계 파이프를 이용해 공사 기간을 단축

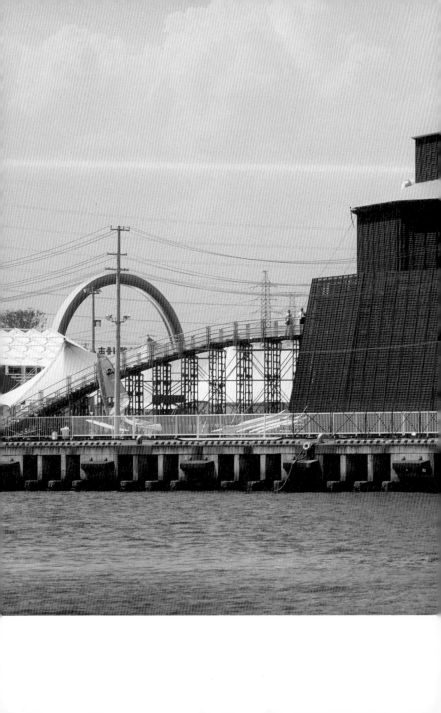

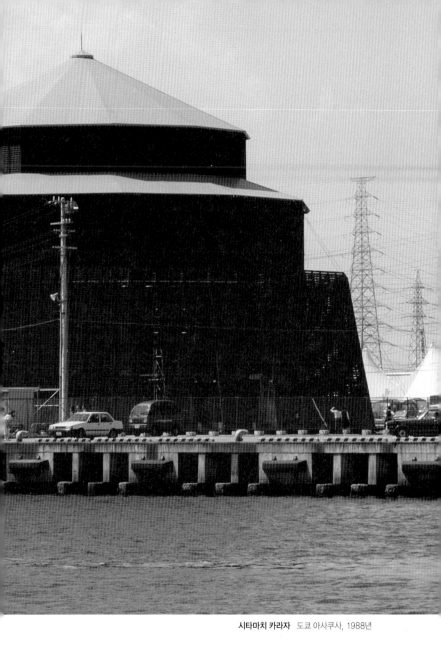

시타마치 카라자 도쿄 아사쿠사, 1988년

자신의 업무 도구는 자신이 마련

생생한 대화가 무엇보다 소중하다

현재 나의 사무소에서는 25명의 직원이 국내 프로젝트뿐만 아니라 유럽과 미국, 아시아의 여러 나라, 멕시코, 아부다비, 바레인 등 세계 각지의 일을 하고 있다. 그 정도의 인원으로 정말 괜찮은지 흔히들 묻곤 한다.

1969년에 처음 사무소를 열었을 때는 나와 아내, 직원 한 사람, 이렇게 3명뿐이었다. 우메다 역에 가까운 자야마치茶屋町에 10평 정도의 작은 공간을 빌려 설계 사무소를 시작했다. 일이 있었던 것도 아니다. 아무것도 가진 것 없이 시작했다. 당시 일본은 활력에 가득 차 있었으므로 '어떻게든 되겠지' 하며 낙관적으로 생각했다. 그러나 당연히 일은 없었고 냉난방 시설도 없는 방에서 매일 반복되는 일과는 천장을 바라보며 책을 읽거나 '이런 것을 만들고 싶다'고 몽상하는 것뿐이었다.

그러던 중 나라의 긴테츠近鉄 학원 앞 부지를 대상으로 한 공모전에 도전해서 입상을 했다. 그 기세를 몰아 무모하게도 무직자들을 모아서 모로코 탕헤르에서 열린 대규모 국제설계경기에 응

우메다 역 근처에 있는 아틀리에

모하기도 했다.

그 당시에는 공터만 보면 내 멋대로 상상하며 건축 계획을 했다. 그러다 토지 소유주가 누구인지를 알게 되면 내가 계획한 건축을 제안하러 찾아갔다. 물론 '부탁도 하지 않은 일'이라며 퇴짜를 맞았다.

나는 그때부터 일은 자기 스스로 만들어 내야 한다고 생각했다. 사무소에만 앉아 있으면 일감이 저절로 날아올 리 없다. 실적도 없는 나에게 의뢰인이 알아서 찾아올 리가 없는 것이다. 학력도 사회적 기반도 없다는 것이 바로 이런 것이구나 하고 뼈저리게 느꼈다.

사무소에는 설립 당시부터 지금까지 변하지 않는 규칙이 있다. 제도 용구나 필기구 등은 모두 각자 부담하여 마련하는 것이다. 이는 목수가 대패나 톱 등의 공구를 자기 부담으로 마련하는 것에서 떠올린 것이다. 그때는 제도판 위에 T자를 놓고 연필로 제도를 했고 지금은 컴퓨터를 사용하는데, 이 컴퓨터 역시 직원들

각자가 마련한 것이다. 그렇게 함으로써 직원들이 물건을 소중하게 다루길 바라는 마음에서다.

또한 모든 프로젝트를 나와 직원이 1대1로 진행한다. 입사한 지 얼마 되지 않은 직원에게도 주택을 하나 담당하게 한다. 주택에는 건축에 관한 모든 요소가 포함되어 있다. 거실 등의 공동 공간, 침실 등의 개인 공간, 부엌이나 화장실 등의 배관과 생활에 관계되는 공간 등 모든 요소가 들어 있는 것이다.

아울러 그 일을 진행하는 과정에서 일정, 비용, 품질 관리, 법률적 대응, 현장 지시 등 모든 것을 다뤄야 한다. 결국 주택 하나를 처음부터 끝까지 경험하면서 일의 모든 것을 배우는 것이다.

사무소를 연 지 40년이 지난 지금은 변한 것도 많다.

무엇보다 컴퓨터의 도입은 설계 작업 풍경을 크게 바꿔 놓았다. 작업 효율이나 정보 전달의 향상이란 장점도 있지만 단점도 많다. 수작업을 했을 때에는 책상을 보면 그 직원이 어떤 작업을 하고 있는지 한눈에 알 수 있었다. 지금은 컴퓨터 화면을 들여다봐도 무엇을 하고 있는지 도통 알 수가 없다. 게다가 실제 경험이 적은 젊은이가 컴퓨터 화면상에서만 건축을 생각한다면 당연히 엉뚱한 실수가 발생한다. 그 실수를 초기 단계에서 가능한 빨리 찾아내는 것도 우두머리인 나의 책임이기에 늘 내 나름대로의 판단 기준을 갈고 닦아 두어야 한다. 다행히 나의 사무소에는 베테랑 직원들이 여럿 있다. 내가 전달하는 생각을 이해해 주는 사람을 키워 놓는 일은 매우 중요한 일이다. 그렇지 않으면 이렇게 작은

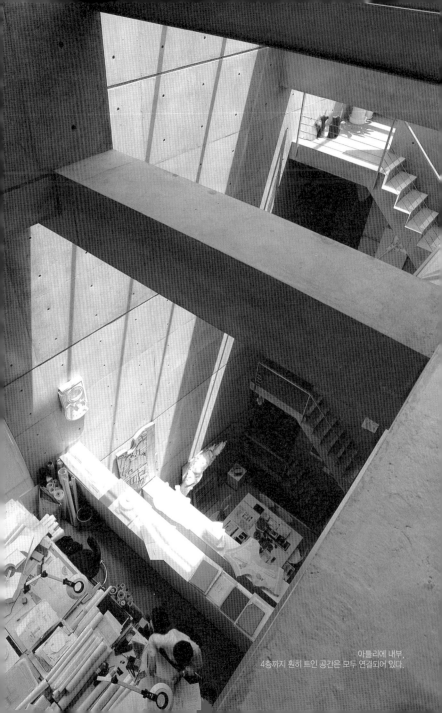

아틀리에 내부,
4층까지 훤히 트인 공간은 모두 연결되어 있다.

규모로 세계를 상대하여 일할 수 없다.

기술이 진보되더라도 일은 살아 있는 사람과 사람 사이의 생생한 대화로 진행되어야 한다. 컴퓨터 시대가 되었어도 사무소가 중요시하는 기본 이념은 로테크Low-Tech 주의, 생생한 대화, 직접 주고받는 것이다.

그런데 최근에 들어온 직원들은 사람과의 커뮤니케이션이 제대로 되지 않는다. 오직 컴퓨터와 대화하고 직원들끼리의 의견 교환은 적다. 사람과의 대화를 꺼려하는 이가 과연 '사람들이 모이고 대화하는 장소'를 만들 수 있을까 우려된다.

판단력과 실행력이 일의 전부다. 그러나 요즘 젊은이들은 어릴 때부터 부모의 과보호 속에 자랐기 때문에 자기 혼자서는 아무것도 할 수 없다. 판단력을 기르기 위해서는 어릴 때부터 다양한 체험을 하고 교양이 몸에 배도록 해야 한다. 하지만 그것은 아이들에게 주입식 교육을 강요하고 있는 지금과 같은 현실에서는 불가능하다. 그러니 음악과 그림, 연극, 문학 등 여러 가지 예술 분야에 스스로 흥미를 갖고 적극적으로 배우려는 자세가 더욱 중요하다. 그리고 자연 속에서 한껏 뛰어 놀면서 갖가지 경험을 얻으며 판단력과 실행력을 키워야 한다.

시대가 변해도 일에 대한 나의 철학은 계속 관철하고 싶다. 그러나 젊은 직원들의 반발도 있다. 그들의 주장에도 일리는 있으나 내 생각이 그렇게 유연하지는 않다.

아틀리에
주택을 증개축한 사무실

실험적인 시도를 체험하는 장이 되다

1971년, 아직 일다운 일을 못하고 있던 나는 학창 시절 친구의 동생으로부터 처음으로 주택 설계를 의뢰받았다. 네 집이 나란히 연결된 나가야에서 부부와 자녀 한 명이 살고 있던 북쪽 끝 집을 개축하는 것이었다. 24평(약 79㎡) 면적의 작은 집에 예산은 360만 엔으로 비용도 빠듯했다. 나는 비용을 낮추기 위해 노출 콘크리트 공법을 이용하여 칸막이 벽도 문도 없는 입체적인 원룸 주택을 만들었다.

그런데 일이란 계획대로 되지 않는 법이다. 그 후 의뢰인의 집에 남자아이와 여자아이 쌍둥이가 태어났다. 3인 가족을 위해 만든 최소 규모의 주택에서 5인 가족은 도저히 살 수 없었다. 의뢰인은 우스갯소리로 "안도 씨가 쌍둥이라 우리도 쌍둥이를 낳았으니 책임지세요."라고 했다. 그래서 나는 그 주택을 매입하여 내 아틀리에(설계 사무소)로 쓰기로 했다.

그 이후 사무소의 규모가 변화함에 따라 그 건물은 개보수와 증축을 거듭하였다. 인접해 있던 땅을 사서 건물은 위로 옆으로

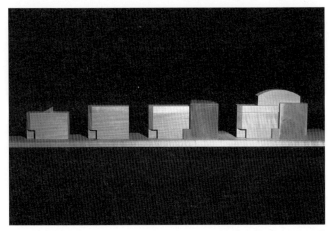

옛 아틀리에의 개조 프로세스 모형

마치 살아 있는 생물처럼 증식해 갔다. 내가 아틀리에의 설계자
인 동시에 의뢰인이었다. 본래 설계를 의뢰하는 사람과 설계자는
당연히 대립 관계에 놓일 수밖에 없다. 나는 이 상반된 양측의 입
장에 동시에 서 있으니 상호 간에 느끼는 감정의 차이를 더 잘 이
해할 수 있을 거라고 생각했다. 그 특수한 입장을 이용하여 건축
의 다양한 가능성을 추구하며 실험적인 시도를 하고 온갖 일들
을 체험했다. 그러면서 의뢰인이나 사용자 측의 기분도 알게 되
었고, 다른 사람의 많은 돈을 쓰며 진행하는 설계에 대한 책임의
무게도 배웠다.

1982년에는 사무실 근처에서 태어난 강아지 네 마리 중 한 마
리가 사무실로 들어왔다. 무언가 인연이 있는 듯하여 내가 기르

강아지 코르뷔지에를 안고 있는 저자
왼쪽: 1982년, 오른쪽: 1995년

기로 했다. 강아지 이름으로 여러 가지 후보를 낸 결과 20세기를 대표하는 건축가의 이름을 빌려 코르뷔지에(이후 코르)라고 붙였다. 용기를 가지고 갖가지 일들과 끊임없이 싸워 온 건축가 르 코르뷔지에에 감히 미치지는 못하지만, 그런 건축가에게 한 걸음이라도 가까워지고 싶었고 그렇게 하기로 마음먹은 까닭이었다.

나는 외할머니를 닮아 개를 아주 좋아한다. 아내 또한 개를 좋아한다. 둘이 거리를 걷고 있으면 강아지가 곧잘 아내에게 다가온다. 개는 상냥한 인간을 알아보나 하고 감탄하곤 한다.

내 사무소의 코르는 대단히 총명하다. 내가 직원을 야단칠 때 도가 지나치면 "이제 그만해."라고 말하듯 짖어 대며 앞발로 내 다리를 치러 온다. 또 별로 잘 맞지 않을 것 같은 고객과 이야기

하고 있으면 갑자기 짖어 대기 시작한다. 우리는 그 소리를 이유 삼아 "개가 짖어 대니 이번 이야기는 없던 걸로 하면 좋겠다."라 며 사양하기도 했다. 여러 상황에서 코르의 도움을 받았다. 동 물은 말은 못해도 상황을 민첩하게 판단할 수 있는 특별한 감성 이 있다는 생각이 든다.

우리 직원들 대부분은 우메다에 위치한 사무소 근처에 살고 있 는데 대부분의 맨션에서는 동물을 기를 수 없다. 한데 인간의 감 성은 생명이 있는 것과 접촉하지 않으면 점점 둔해진다. 16년간 사무소에서 말 못하는 개를 기른 덕분에 우리 직원들은 다른 이 의 생각을 알아차리는 훈련을 할 수 있었다고 생각한다.

20평의 작은 집에서 출발하여 미술관이나 홀 등의 대규모 건 축에도 손을 댔지만, 주거 공간이야말로 인간 생활의 원점이며 건축의 원점이라고 할 수 있다. 앞으로는 서서히 건축 규모를 줄 이고 마지막에는 다시 작은 주택을 설계하며 조용히 은퇴할 수 있으면 좋겠다.

스미요시 나가야
창문 없는 외벽, 빛이 비추는 중정

대선배들의 눈에 들다

내가 처음 설계했던 주택은 후에 내 사무소로 인수하게 되었는데, 이때 나가야의 끝부분을 잘라 내고 콘크리트로 바꿔서 '도시 게릴라 주택'이라고 이름 붙였다. 덴츠電通에 근무하는 히가시 사니로東佐二郎 씨가 건축 잡지에 게재된 그 주택을 보고, 나가야가 밀집되어 있는 스미요시 타이샤住吉大社 근처의 자기 집을 똑같이 만들고 싶다며 설계를 의뢰했다. 1975년의 일이었다.

당시 히가시 씨의 직장 동료 중에 훗날 작가로서 아쿠타가와 상芥川賞을 받은 아라이 만新井滿이 있었다. 그는 "자기가 살 집이라면 새로운 것에 도전하는 사람에게 부탁하지 않는 게 좋겠다."라고 충고했다고 한다.

'스미요시 나가야住吉の長屋'라고 불리는 이 주택은 세 집이 연결된 나가야의 한가운데를 들어내고 그 자리에 콘크리트 상자를 삽입한 단순한 구성이다. 폭 2칸(3.6m), 길이 8칸(14.4m)의 매우 작은 집이지만 평면을 3등분해서 그 중앙에 중정을 두었다. 창문 하나 없는 외벽을 콘크리트로 마감하여 내부를 소란스런

바깥으로부터 격리시켰다. 빛이나 바람 등의 자연 요소들을 모두 중정을 통해 들어오게 함으로써 비좁은 공간 속에 커다란 우주를 만들고 싶었다.

그러나 편리성의 추구가 건축의 대전제였기 때문에 생활의 동선을 완전히 단절시킨 '스미요시 나가야'는 모던하고 쾌적한 공간이 주류를 이루는 근대 주택의 흐름을 완전히 거스른다 하여 당시 온갖 비판을 받았다. 하지만 이 중정이야말로 사계절의 변화를 느끼고 생활에 평화로움을 더해 주는 주거의 심장이라고 생각했다. 좁을수록 더 필요하다고 생각되어 내놓은 빠듯한 해결책이었다.

그런 스미요시 나가야가 요시다 이소야상吉田五十八賞의 최종 심사에 올랐다. 타계 직전인 93세까지 현역에서 계속 활동하셨던 건축계의 거장 무라노 도고村野藤吾 씨가 심사 위원으로 '스미요시 나가야'를 보러 오셨다. 건물의 안팎을 찬찬히 돌아보신 후, "이 건축이 나쁘지는 않네. 하지만 상은 건축가보다는 여기서 힘들게 살고 있는 사람의 용기에 주어야 하겠지."라는 말을 남기고 자리를 뜨셨다. 결과는 낙선이었으나 무라노 씨의 그 말은 지금도 소중하게 마음에 새기고 있다. 그때까지는 건물에 실제로 살 의뢰인에게 별로 관심이 없었는데, 그 이후로는 의뢰인의 존재를 의식하게 되었다.

비판도 많았지만 2010년에 돌아가신 이토 테이지伊藤ていじ 씨는 아사히朝日 신문에 "작지만 강력하고 용기 있는 건축을 하는

젊은이가 있다."라고 소개해 주셨다. 그 기사를 보고 건축 잡지 GA의 후타가와 유키오二川幸夫 씨가 나를 만나러 오셨다. 당대 유일한 건축 사진가였던 후타가와 씨는 세계적으로 유명한 건축가들로부터 존경을 받는 동시에 두려움의 대상이었다. "이 사람에게 사진을 찍히면 일류다."라는 말이 있을 정도였다.

그렇게 대단하신 분이 내가 만든 건축을 보러 오신다고 하니 무척 놀랐다. 대충 돌아보신 후에 재미있다며, "힘내게. 이제부터 자네가 만드는 건축을 전부 찍어서 그중에서 작품집을 만들어 주겠네."라고 말씀하셨다. 그 한마디가 나에게는 아주 커다란 격려가 되었다. 후타가와 씨는 약속대로 건물이 지어질 때마다 몇 번이고 현장에 오셨다. 완성된 후뿐만 아니라 건설 중인 현장에 갑자기 도쿄에서 차를 몰고 달려오기도 하셔서 무척 감격했다. 이후로 후타가와 씨와의 인연은 35년을 넘었고 약속대로 10

1987년, GA에서 발간된
최초의 안도 다다오 작품집

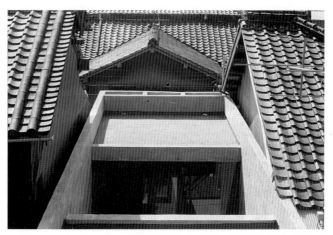

권이 넘는 작품집도 만들어 주셨다.

어떻게 해서든 후타가와 씨의 기대에 부응하려고 쉬지 않고 열심히 달려왔다. 후타가와 씨는 이런 말도 해 주셨다. "건축은 독창성과 용기다. 전력을 다해 해내라." 내가 지금까지 건축가로 살아올 수 있었던 것은 후타가와 씨의 이런 격려가 있었기 때문이다.

스미요시 나가야를 만들었던 30대에는 무조건 전력으로 질주했다. 언제까지나 그때의 그 열정을 가지고 싶다.

스미요시 나가야가 탄생한 지 35년이 지났다. 히가시 씨 부부는 은퇴 후에도 중정의 바람을 풍류로 즐기며 여전히 집을 개조하지 않고 아름답게 살고 있다. 그러나 나는 그 집 쪽으로는 두

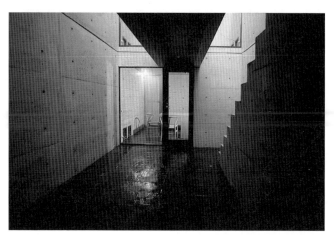

스미요시 나가야의 중정

다리를 뻗고 잠을 잘 수가 없다.

한편 최근에 친환경 지향, 에너지 절약 붐이 일고 있는 가운데 자연과의 공생은 이 시대의 커다란 테마가 되었다. '스미요시 나가야'에서는 한정된 예산과 공간으로 인해 공조설비는 포기하고 '추우면 한 겹 더 껴입고 더우면 벗는' 자연에 맞춘 생활을 해야만 했다. 인공 공조설비를 갖추는 대신 집 안에 어떻게 바람을 통하게 할까를 고심했다. 나가야에서 직접 살았던 경험을 통해 바람만 잘 통하면 더위는 견딜 수 있다고 확신했다. 자연과의 공생은 사람들의 생활에 대한 가치관에 달려 있다. 말은 이렇게 하지만, 추운 겨울날 이 집을 보러 가는 것은 역시 불안하고 꺼려지는 일이다.

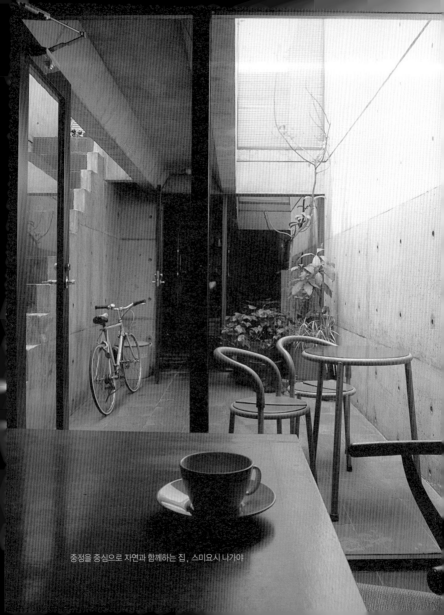

중정을 중심으로 자연과 함께하는 집, 스미요시 나가야

'스미요시 나가야'를 만든 이후에 보다 큰 규모의 공공장소에도 공조설비는 가급적 줄이고 자연 바람을 건축에 끌어들여 공기가 움직이는 개념을 도입하려는 시도를 해 왔다. 그 성과의 하나가 2008년에 완공한 토큐토요코센東急東橫線 시부야 역 지하역사이다. 우선 통풍을 위하여 중앙 광장에서 플랫폼까지 3개 층을 관통하는 통풍 공간을 설계하고, 이 드라이 에어리어dry area를 통해 외부 공기를 내부로 끌어들여 자연 환기가 가능하도록 했다. 이곳은 매일 수십만 명이 왕래하는 장소이기 때문에 수많은 공조설비를 설치하는 안이한 방식을 택하는 대신 소비적이지 않은 강력한 힘으로 환경에 대해 확실한 관점을 제시하는 공간으로 만들고 싶었다. 이 생각의 원점에 '스미요시 나가야'의 작은 중정이 있다.

빛의 교회
인연으로 넘은 예산의 벽

결실을 맺은 사장님의 유지

얼마 전, '빛의 교회光の教会'의 목사관 준공식에 참석했다. '빛의 교회'라고 이름 붙여진 이 교회의 예배당, 아이들을 위한 '주일 학교'에 이어 세 번째 설계였다. 예배당이 완성되었을 무렵 초등학생이었던 남자아이가 어느새 어엿한 청년이 되어 참석했다. 4반세기에 걸쳐 한 교회의 프로젝트를 세 번이나 설계할 수 있었던 것에 새삼스레 행복을 느낀다.

예배당 설계를 의뢰받은 것은 1987년이었다. 처음부터 고난의 연속이었다. 꿈은 큰데 예산은 턱없이 부족했던 것이다. 그 점을 감안하여 애초부터 목조를 검토했으나 교인들은 콘크리트로 된 견고한 구조를 요구하였다. 그래서 고민 끝에 프로테스탄트 교회다운 소박함과 금욕적인 단순함을 지닌 상자 모양의 공간을 생각해 냈고, 어둠 가운데 십자가의 빛이 비추는 '빛의 교회' 아이디어를 제안했다.

그런데 설계가 거의 마무리될 무렵 또 다른 문제가 생겼다. 시

1988년 건설 현장에서,
사진 가운데가 이치류 씨

공 회사를 선정하기가 어려웠던 것이다. 버블 경제가 절정으로 치달았던 시기에 거액이 걸린 대형 프로젝트를 맡으며 한창 잘나가던 건설업체들이 예산도 맞지 않는 소규모 프로젝트를 맡아 줄 리 없었다. 이런 곤경에 처해 있을 때, 다행히도 이전에 작은 공사를 함께 했던 타츠미竜巳 건설이 시공을 맡아 주기로 했다. 사장이었던 이치류 유키오一柳幸男 씨는 "비록 조건이 안 좋더라도 새로운 도전이라면 꼭 해 보고 싶다."라고 했다.

하지만 예상대로 공사 견적은 예산을 초과했다. 그 예산으로 벽까지는 세울 수 있어도 지붕은 만들 수 없었다. 나는 지붕이 없는 '푸른 하늘 아래의 예배당'도 괜찮겠다고 생각했다. 하지만 그 생각에 교인들이 거세게 반대해서 이 상황을 어떻게 해결해야 할지 또다시 고민에 빠졌다. 그때 이치류 사장이 온 힘을 다해 도와 준 덕분에 지붕을 만들 수 있었다. 그는 비즈니스 차원의 이익을 생각하기보다 무언가를 만들어 내는 직업에 종사하는 것 자체에 긍지를 가졌던 사람이다. 자신의 살가죽을 벗겨 내는 것 같은 고

통을 감내한 그의 도움이 있었기에 교인들의 희망을 이룰 수 있었다.

그런데 교인들과 또 다른 문제로 부딪치게 되었다. 내가 십자가 형태로 뚫은 예배당의 벽면 부분에 유리를 끼우지 말자고 제안했던 것이다. 십자가를 통해 예배당 내부로 바람과 빛이 비쳐 들어오면 기도를 드리는 교인들의 마음이 하나가 될 것이라고 생각했다. 그러나 유리가 없으면 춥고 비가 들이친다는 이유로 교인들이 거세게 반발하여 어쩔 수 없이 유리를 끼워 넣었다. 그러나 언젠가는 그 유리를 빼내려고 호시탐탐 기회를 노리고 있다.

가구나 바닥 마감재는 건축 현장에서 발판으로 사용되는 값싼 삼나무를 선택했다. 삼나무는 다듬어지지 않아 너무 거칠어서 일 년에 한 번씩 유성 착색제를 칠해야 한다. 그러나 교인들의 마음이 모아진 건물이니 오히려 그 정도의 수고는 어울린다고 생각했다. 1989년 7월, 드디어 빛의 교회가 완성되었다.

그러나 3개월 후에 이 건축의 일등 공신인 이치류 씨가 52세라는 아까운 나이에 세상을 떠났다. 공사 후반부터 건강 상태가 좋지 않았음에도 끝까지 포기하지 않고 공사를 마쳤다. 빛의 교회는 이치류 씨의 혼이 만든 건축이다.

예배당을 완성한 지 10년이 지나 '주일 학교' 설계를 맡게 되었다. 예전 타츠미 건설 직원이 이치류 씨의 유지를 이어 새로 시작한 회사에 함께 일해 보자고 제안했다. 그러나 그때는 회사 사정으로 함께할 수 없었지만 또다시 10년이 지나 이번 목사관 건축

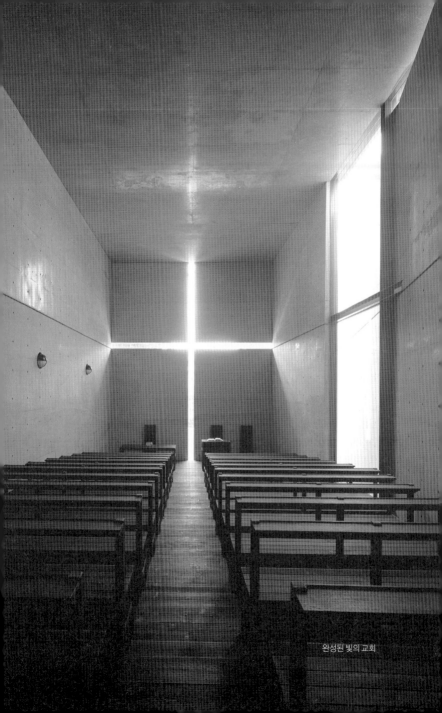

완성된 빛의 교회

프로젝트에서는 예배당 건설 당시 타츠미 건설의 현장감독이었던 사람과 함께 일할 수 있었다. 그는 이치류 씨와 마찬가지로 매우 진지한 자세로 건축 공사에 전력을 다했다.

목사관 준공식에서 담임 목사는 20여 년에 걸친 교회의 건축사를 회고하며, "사람과 사람의 연결은 강력한 힘을 만든다. 그 증거가 이 교회다."라고 했다. 현대 사회에서는 사람과 사람이 직접 마주하며 주고받는 소통 대신 휴대 전화와 인터넷이 세계를 연결하기 때문에 사람들끼리의 유대와 마음과 마음의 연결을 더욱 소중히 여겨야 할 것이다.

2006년 겨울, 록 그룹 U2의 보컬인 보노Bono가 '빛의 교회'를 보려고 지인과 함께 아일랜드에서 찾아왔다. 보노라는 이름을 들어 본 적은 있으나 솔직히 아는 바가 없었다.

빛의 교회에 발을 들여놓은 보노는 가만히 예배당 의자에 앉으며, "기도해도 되나요?", "노래 한 곡 불러도 괜찮나요?"라고 조심스럽게 물었다. 그는 기도를 마치고 설교 단상을 향해 걸어가 '어메이징 그레이스Amazing Grace'를 부르기 시작했다. 그 공간에 울려 퍼지는 보노의 노래 소리로 교회는 순식간에 감동의 도가니가 되었다. 함께한 이들의 눈에 눈물이 고였다.

나는 "대단한 가수다!"라고 감동하며 보노가 전 세계에 팬을 갖고 있는 어마어마한 스타임을 새삼 깨달았다. 그의 노래는 영혼에 와 닿았다. 그 자리에 함께했던 이들은 평생토록 그의 노래

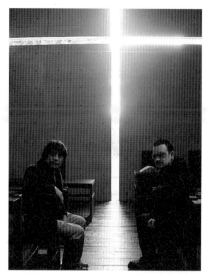

십자가의 빛이 비추는 예배당 안에서
뮤지션 보노와 함께

를 잊지 못할 것이다.

　머나먼 나라에 사는 보노는 내가 설계한 건축을 통해 나의 존재를 알고 있었다. 나도 가까이에서 그의 노래를 듣는 순간 독보적인 그의 존재를 알게 되었다. 그 이후로도 보노와 계속 친분을 쌓고 있다. 사람과 사람 사이의 유대는 상대가 하고 있는 일에 대하여 서로 이해하고 그에 대한 신뢰를 쌓아 가면서 깊어지는 것이다.

고베 시 기타노
새로이 움튼 개발에 대한 시각

치밀한 설계로 거리를 되살리다

1970년대, 고도 경제 성장을 배경으로 일본 각지에서 건설 붐이 일어났다. 상업 빌딩과 아파트들이 우후죽순으로 들어서면서 옛 거리의 풍경은 바뀌기 시작했다. 거리 고유의 역사와 문화는 고려하지 않고 토지의 특성과 맥락도 없이 대규모 개발이 진행되었다. 역사와 문화가 단절된 채 만들어진 새로운 거리는 지구상 어디에나 존재할 것 같은 모습으로 그 토지에 뿌리내리지 못하게 마련이다.

내가 이런 생각을 심각하게 하고 있을 무렵 고베 시 중심의 산 쪽에 위치한 기타노마치北野町의 일을 의뢰받았다. 쌍둥이 동생 키타야마 다카오도 프로듀서로 관여하고 있던 '로즈 가든' 설계 프로젝트였다. 의뢰인은 고베 시에서 오랫동안 거주해 온 어느 화교의 딸과 그녀의 젊은 일본인 남편이었다.

고베는 개항 이래 외국에서 온 실업가들에게 살기 좋은 동네로 사랑받아 왔다. 외국인들의 전통이나 생활 습관을 도입한 주택들이 산 쪽에 하나둘 지어지면서 기타노마치는 점차 이진칸異人館

(외국인들이 세운 유럽풍의 건물)이라고 불리는 건물들이 나란히 들어선 아름다운 주택가를 이루게 되었다.

그러나 당시의 개발 붐과 함께 기타노마치에도 싸구려 호텔 등이 연이어 들어섰고 유럽 풍의 건물들이 모인 독특한 분위기의 경관이 지금은 상상도 할 수 없을 정도로 망가졌다.

건축계는 서양 건축이 도입된 이래 미술관이나 시청사 등의 공공 건축을 우선시하고 상업 시설을 경시하는 경향이 있었다. 그러나 나는 일상생활과 밀접한 상업 시설 건축에 새로운 도시의 가능성이 있다고 생각했다. 그래서 로즈 가든 설계에서 거리 풍경 보존을 테마로 하여, 오래된 거리의 이미지를 부분 부분에 표현하기 위해 벽돌로 된 외벽이나 맞배지붕 등을 포함한 절제된 디자인의 건축을 제안했다.

로즈 가든은 1977년 봄에 완성되었는데, 우연하게도 같은 해에 NHK 방송에서 연속 TV소설 '카자미도리風見鷄'가 방영되면서 기타노마치는 단숨에 전 국민의 주목을 받게 되었다. 이 일을 계기로 약 10년간 기타노마치에 주택이나 상점 등의 복합 시설을 8건이나 설계했다. 물론 거리와의 조화라는 테마는 일관되게 유지했다. 작은 점을 하나하나 이어가듯 점차적인 방법으로 거리 조성이 시작되었고, 마침내 기타노마치는 옛 서양식 건물과 현대적 감성이 어우러진 새로운 관광지로 다시 태어나게 되었다.

기타노마치에서 일하는 동안 일본 점심 문화의 개척자이자 일

기타노마치에 만든 로즈 가든

본인들이 심신의 건강을 되찾을 수 있도록 '식육食育'에 몰두하는 록 필드(고베의 특산물 고로케) 사장 이와타 고조岩田弘三 씨를 만났다. 그는 당시에 흔하지 않았던 서양식 먹거리를 파는 델리카트슨delicatessen을 의뢰하면서 간판, 쇼윈도 디자인 등의 세부 사항에 이르기까지 까다로운 주문을 했다. 그래서 건물의 총체적인 균형을 중요시하는 나와 자주 티격태격했다. 그러나 서로 한 치도 양보하지 않고 부딪치다가 결국에는 친구가 되었다.

이와타 씨는 언제 만나도 마음속에 늘 청춘을 간직하고 언제나 새로운 일을 생각하는 사람이다. 10년이 지나 내게 다시 일을 의뢰했을 때는 이미 전국 규모로 고급 먹거리를 제조하고 판매하는 중견 기업의 사장이 되어 있었다. 이와타 씨가 의뢰한 것은 시즈오카静岡의 공장 시설 설계였다. 무엇보다 일하는 사람들이 마음 편히 지낼 수 있는 건물로 만들고 싶다는 요청에 종업원들의 자녀를 위한 탁아소를 함께 계획하고 햇빛이 잘 드는 제일 좋은 장소에 직원 식당을 만들었다.

공장 완성 당시 이와타 씨가 "회사도 인간도 '키워 간다'는 것은 중대사이다. 공장 단지 안에 마음의 숲을 만들고 싶다."라고 해서 부지 내에 300명의 종업원 수만큼 감나무를 심었다. 비료는 야채 찌꺼기를 사용했다. 매년 가을 끝자락이 되면 이와타 씨로부터 감이 가득 담긴 상자가 배달된다. 해를 거듭할수록 감은 점점 더 맛있어지고, 지금은 직원들의 즐거움 중의 하나가 되었다.

아주 작은 점처럼 시작한 일도 열정을 가지고 인내하며 지속하

이와타 씨가 매년 보내오는 감

다 보면 반드시 열매를 맺는 때가 있다. 중요한 것은 마음과 마음을 이어 가는 것이다. 인간도 건축도 거리 조성도 마찬가지다.

일본 사회는 아직도 학벌을 중시하는 풍조가 뿌리 깊지만, 이와타 씨는 요리사로 시작해서 식품 회사를 세우고 이를 일본을 대표하는 기업으로 성장시켰다.

이와타 씨는 언제나 앞으로 사람들이 선호하게 될 음식, 식육食育과 농업 본연의 자세, 이 나라의 장래에 대해 생각한다. 기회는 누구에게나 평등하게 찾아온다. 다만 이와타 씨처럼 늘 문제의식을 가지고 계속 생각하는 사람만이 그 기회를 잘 살릴 수 있다고 생각한다.

1950년대와 60년대 일본 경제계에는 이와타 씨처럼 열정적인 인재들이 넘쳐났다. 일본이라는 나라를 성장시켜 온 원동력은 바로 그들의 힘이다. 지금 또다시 이 나라의 힘을 되찾기 위해서는 이와타 씨와 같이 지적 호기심이 왕성한 젊은이들이 사회에 많이 나와 주어야 한다.

예술에 뜻을 같이한 친구들
죽음 직전까지 추구하는 아름다움

서로 감동을 주는 뜨거운 열정

되돌아보면, 내가 20대에 만났던 사람들은 궁극의 아름다움을 찾는 긴장감과 일에 대한 열정에 불타 결코 타협하지 않는 정신의 소유자들이었다. 그들의 삶의 방식과 사고방식으로부터 정말 많은 것을 배웠다. 이사무 노구치野口勇, 쿠라마타 시로, 다나카 잇코, 미야케 이세이三宅一生 등이 그들이다.

일본인 아버지와 미국인 어머니 사이에서 태어난 이사무 노구치 씨는 늘 "나는 누구인가?"라는 의문을 가지고 있었다. 두 갈래로 나뉜 자신의 정체성 때문이었다. 그 모순에 대한 지속적인 도전이 그의 예술 세계를 탄생시켰다. 또 항상 새로운 감성으로 시대를 열어 간 쿠라마타의 투명감, 일본의 전통을 깊이 이해하여 절묘한 균형을 추구한 다나카 잇코의 미의식 등 당대 그들에 의해 표현된 모든 것이 자극이 되었다. 이러한 사람들과 동시대를 살아온 것이 자랑스럽다.

미야케 이세이 씨와 만난 지는 40년이나 지났다. 1960년, 디자인을 배우는 학생이었던 이세이 씨는 도쿄에서 열린 세계디자

인회의에 의상 디자인 분야가 없는 점이 이상하다고 질문을 던진 일로 주목을 받았다. 이 일을 기반으로 70년대 이후 여러 가지 성과를 올렸고 패션을 예술로 승화시켰다. 그간 세계의 어느 디자이너도 해내지 못한 일이었다. 후에 의복은 '한 장의 천'이라는 개념을 구축하여 의복 혁명을 일으켰다. 사실 그 혁명을 뒷받침한 것은 어망 제조 기술 등 일본의 전통 산업 기술과 현대의 첨단 기술이었다.

일본의 전통적인 기술을 골자로 하여 일본의 디자인을 전 세계에 널리 알리고 싶다는 의지로 나와 이세이 씨가 의기투합하여 만든 것이 도쿄 롯본기六本木에 위치한 디자인 시설 '21_21 DESIGN SIGHT'이다.

이세이 씨는 이사무 노구치 씨를 아버지처럼 공경하고 따랐다. 그래서 나도 짧지만 십수 년간 가깝게 지냈다. 히로시마 출신인 이세이 씨는 이사무 노구치 씨가 디자인한 평화기념 공원에 놓인 두 개의 교량에서 충격을 받고 디자인의 길을 선택했다.

이사무 노구치 씨가 돌아가시기 열흘 전에 그를 뵈었다. 그는 오사카의 OBP 빌딩에서 전람회를 열 예정이었는데, 우연히 내가 설계한 신사이바시心斎橋의 한 상업 빌딩에 들르셨다가 갑자기 "여기서 개인전을 하고 싶다."라고 말씀하셨다. 팸플릿까지 다 제작되어 있는 상황이었음에도 불구하고 서둘러 전시장을 변경하게 되었다. 예술가로서 자신의 의지를 최우선으로 하며 끝까지

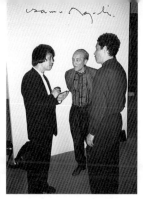

뉴욕New York 베이스 갤러리Base Gallery에서
왼쪽부터 저자, 이사무 노구치, 미야케 이세이

절대로 타협하지 않으셨다. 그때 이사무 노구치 씨의 나이가 84 세였다. 의욕이 넘치는 예술가로서의 열정적인 자세에 그저 놀랄 뿐이었다. 그런데 1989년 2월에 개최된 그 전람회는 예기치 않게 회고전이 되어 버렸다.

1988년 12월 30일, 이사무 노구치 씨가 타계하신 것이다. 이어 쿠라마타 시로 씨는 1991년 2월, 다나카 잇코 씨는 2002년 1월에 세상을 떠났다. 모두 죽음 직전까지 자신들이 믿었던 '아름다움'의 깊은 경지를 향해 끊임없는 도전을 계속했다. 그런 그들에게서 예술의 본질과 예술이 갖는 힘 등 많은 것을 배웠다.

2007년 3월, '21_21 DESIGN SIGHT'가 오픈했다. 미쓰이三井 부동산의 이와사 히로미치岩沙弘道 사장이 "거리 조성의 핵심은 문화다."라는 확고한 생각을 가지고 관계자들을 움직였기 때문에 가능한 일이었다. 이곳이 세계를 향한 새로운 디자인의 발진 기지가 되리라 믿는다.

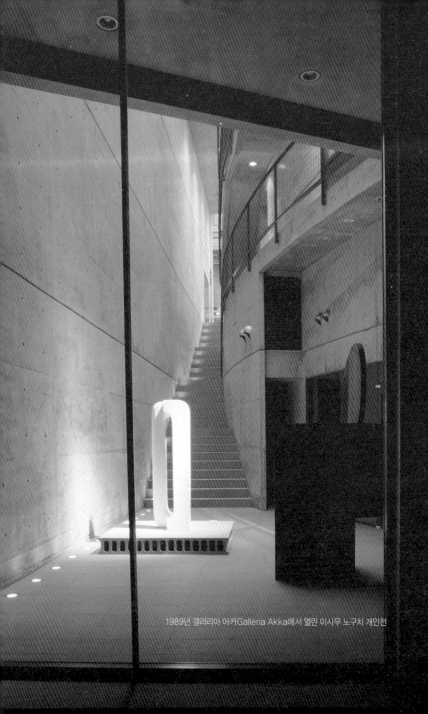

1989년 갤러리아 아카Galleria Akka에서 열린 이사무 노구치 개인전

해외 개인전
MoMA와 퐁피두에서의 전람회

오사카에서 세계로

1982년, 프랑스 건축가협회 I.F.A.로부터 갑작스럽게 개인전 초대를 받았다. 그 당시 나는 국내에서 개인 주택과 패션 회사 빌딩이나 상점 등의 소규모 설계들을 맡고 있었을 뿐 아직 단 한 건도 해외 프로젝트를 경험한 적이 없었다.

그럼에도 불구하고 내가 해외 개인전에 초대받은 것은 사회파로 간주되어 공공집합주택 설계로 눈부신 활약을 하고 있던 프랑스 건축가 앙리 시리아니Henri Ciriani의 강력한 추천 덕분이었다. 처음 경험하는 일이라 당황스러웠지만, 시간과 공을 들여 전시 모형과 사진 패널을 제작했다. 예전 구체 미술협회의 화가로 당시 프랑스에 살고 있던 친구 마츠타니 타케사다松谷武判의 아틀리에에서 우리 직원 3명과 패널을 만들며 마지막 준비를 했던 때가 새삼 그리워진다. 모든 전시품 제작은 에이전트에 맡기지 않고 우리가 손수 만들며 협회 측의 프랑스 인 직원과 함께 전람회 준비를 했다. 그 과정에서 젊은 직원들은 국내 프로젝트에서 체험해 보지 못했던 여러 가지 일과 문제에 부딪쳤다. 하지만 어떻

게든 난관을 극복해서 전람회 당일을 맞이했다.

이 전람회를 계기로 앙리 시리아니를 비롯하여 폴 체메토프 Paul Chemetov, 장 누벨Jean Nouvel, 폴 앤드류Paul Andrew 등 세계의 건축 잡지에 등장하는 저명한 건축가들과 교류가 생겼고 프랑스라는 나라는 단숨에 친밀한 존재가 되었다. 항상 새로운 일에 도전하고 있는 사람들의 이야기를 보고 듣는 것만으로도 큰 자극을 받았다.

유럽의 저명한 평론가나 매스컴이 총동원되어 무명에 가까운 일본 건축가의 전람회를 취재하러 왔다. 초대된 언론사 관계자들이 큰 테이블에 모여 함께 점심 식사를 하면서 날카로운 질문들을 차례로 던졌다. "왜 콘크리트인가?", "왜 장식은 없는가?", "왜?", "왜?" 하는 질문들이 쏟아졌다. 일일이 대응하기에도 벅찼던 그때가 어제 일처럼 생각이 난다.

그 후, 1991년에는 뉴욕 MoMAMuseum of Modern Art에서, 그리고 1993년에는 파리 퐁피두 센터Centre Pompidou에서 일본인 최초로 개인전을 열었다. 현대 미술의 세계적 전당인 그 두 시설에서 생존 인물의 개인전을 개최한 적은 없었다. MoMA와 퐁피두 센터의 건축 전문 학예주임이 사무소에 찾아와 내가 설계한 건축물들을 실제로 보고는 건축에서 보여지는 미술성을 모형이나 도면으로 전시물에 담아 줄 것을 요구했다. 우리도 몇 차례 뉴욕이나 파리를 방문해서 미팅을 거듭했다. 특히 퐁피두 센터는

프랑스의 전직 대통령 이름을 붙인 국가 시설이므로 엄밀한 의견일치가 되지 않으면 일이 진행되지 않는다. 어느 날 퐁피두 사무소에서 열린 회의에 갔다가 무척 놀랐다. 넓은 공간에 책상이 가득 늘어서 있었고 책상에 앉아 일하고 있는 사람들은 대부분 중년을 넘은 여성들이었다. 프랑스 미술계를 지탱하는 무대 뒤에는 이렇게 여성들의 사회 진출이 있었다는 사실을 처음 알게 되었다.

이 두 전람회가 내게는 첫 시도였음에도 불구하고 전혀 어렵거나 힘들지 않았다. 오히려 무엇과도 바꿀 수 없는 소중한 경험이 되었다. 어릴 때부터 늘 새로운 일에 도전하고 모험하는 것이 특기여서인 듯하다. 현실에서 새로운 일에 도전할 때는 큰 불안이 따르기 마련이다. 그러나 그 불안을 뛰어넘어야 비로소 무언가를 얻을 수 있다. 또한 도전은 많은 적을 만들기도 한다. 전람회는 건축에 대한 나의 생각을 펼쳐 놓는 장이지만 좋은 평가로 환영받기보다는 비판에 노출되는 경우가 더 많다. 그러나 비판의 장에 스스로 놓여봄으로써 자신을 다시 볼 수 있다. 그러한 경험은 먼 훗날까지 스스로에게 큰 힘이 된다.

국내에서 주택이나 소규모 상업 시설 외에 거의 일이 없던 내가 MoMA나 퐁피두 센터에서 전람회를 연다는 사실이 나 스스로도 이상하게 느껴졌다. MoMA 전 오프닝에도 건축계의 보스 필립 존슨Phillip Johnson을 비롯해 리차드 마이어Richard Meier, 아이 엠 페이I.M.Pei, 프랭크 게리Frank Gehry, 피터 아이젠만Peter

1982년 프랑스 건축가협회에서의 개인전 당시 기자 회견 모습

Eisenman, 마이클 그레이브스Michael Graves 등 세계를 대표하는 건축가들이 계속 찾아와서 놀랄 뿐이었다.

예일 대학이나 하버드 대학 등 예전에 객원 교수로 교단에 선 적이 있던 대학에서도 많은 사람들이 찾아와 주었다. 컴퓨터를 거치지 않은 직접적인 인간관계가 큰 힘이 되었다. 모든 것은 용 기를 가지고 한 걸음 내디딤으로써 얻을 수 있었다.

그 후에도 세계 각지에서 전람회를 열 기회가 계속 생겼고 어 느 나라에서 하든지 에이전트를 쓰지 않았다. 전시 계획에서부 터 모형 제작, 포장, 운송에 이르는 모든 일들을 사무소의 직원 들과 함께했다. 일은 언제나 우리 팀 내에서 해결 가능한 범위에 서만 하기로 정해놓고 있는 것이다.

요즘 일본 젊은이들은 좀처럼 해외로 나가려 하지 않는다고 한 다. 물론 외국에 가면 문화나 사회적인 상식이 달라 여러 가지 문 제를 겪게 된다. 그러나 그것을 극복해 나갈 용기를 잊지 말아야 한다. 한 걸음 내딛는 일이 세계를 개척해 가는 것이다.

세계는 넓고 내가 모르는 일은 더 많다. 나이가 몇이든 상관없 이 새로운 일에 대한 도전만이 새로운 가능성을 낳는다.

1991년 뉴욕, MoMA 개인 전람회장에서 필립 존슨과 저자

위: 1991년 뉴욕, MoMA 개인 전람회장에서 필립 존슨, 피터 아이젠만, 리차드 마이어,
스탠리 타이거맨Stanley Tigerman과 저자
가운데: 1991년 뉴욕, MoMA 개인 전람회장에서 저자와 아이 엠 페이
아래: 1993년 파리, 퐁피두 센터 개인 전람회장에서 저자와 에토레 소트사스Ettore Sottsass

사지 게이조 씨
자유롭고 대담한 경영자

"실패해도 좋다."라며 미술관을 의뢰하다

일찍이 간사이 지역의 여러 대담한 경영자들과의 만남은 내게 커다란 영향을 주었다. 그중에서도 산토리 맥주의 사장 사지 게이조佐治敬三 씨와 즐거운 추억이 아주 많다. 사지 씨는 1972년에 처음 만난 이후로 1년에 한두 차례 기타신치北新地에서 뵐 때마다 "따라오게."라며 먼저 말씀을 건네셨다. "사람은 앞을 향해 살아가는 것이 제일 중요하다.", "부딪쳐도 좋으니 자유롭게 해 보거라." 등 나에게 수많은 가르침을 주셨다.

사지 씨는 내 일에 관해서는 일체 묻지 않으시고, "안도는 재미난 사람인 것 같다."라는 이유로 여기저기 데리고 다니셨다. 그렇게 10여 년이 지나서야 "자네, 건축가인가?"라고 물으셔서 "모르셨습니까?"라고 되물으니, "학벌이나 직업 같은 걸 꼬치꼬치 묻고 있을 수는 없네. 열심히 사는 사람인지가 중요하지."라고 말씀하셨다. 그러던 중 사지 씨와 함께 계시던 가이코 다케시開高健 씨를 뵌 적이 있다. 딱 한 번이었지만 "젊은이는 전력으로 달려야 한다."라는 그분의 한마디는 아직도 마음속 깊이 남아 있다.

그 후 사지 씨는 7천 평 정도 규모의 미술관 설계를 내게 맡기고 싶다고 하셨다. 그때 나는 최대 300평 정도의 건물을 만든 것이 전부였다. 사지 씨가 "먼저 자네가 만든 건축을 하나 보여 주게."라고 하셔서 스미요시 나가야로 안내했다. 그러자 "좁고, 춥고, 불편하겠네."라는 말씀을 남기고는 바로 자리를 뜨셨다.

그래서 일이 무산되었다고 생각하고 있었는데, 다음 날 사무소를 방문하시겠다는 연락이 왔다. 그리고 "역시 자네에게 부탁해야겠네."라며 정식으로 의뢰하셨다. 내 건축에 대해 불평만 늘어놓고 가셨으면서 왜 그러시는지 의아해하자 사지 씨는 "그 주택에는 용기가 담겨 있고, 또 전력을 다해서 만든 점이 좋았네."라고 말씀해 주셨다.

사지 씨뿐만 아니라 쿄 세라의 이나모리 가즈오 씨나 아사히 맥주의 히구치 히로타로 씨 등 간사이 지역의 경영자들은 일을 의뢰하기 전에 사무소에 직접 찾아오셨다. 일부러 발걸음해 주셔서 황송할 따름이었으나 그분들은 나를 위로하려고 오시는 것이 전혀 아니었다.

건축은 규모가 커지면 설계에서 완성까지 5년 이상의 기간이 소요된다. 함께 일할 사람이 향후 5년간 잘 견딜 수 있을지를 직접 확인하러 오시는 것이다. 모든 일의 결정은 타인에게 맡기지 않고 반드시 스스로 판단한다. 이는 내가 만난 탁월한 경영자들의 공통된 특징이었다.

사지 씨가 의뢰한 설계는 덴포잔의 산토리 뮤지엄이었다. 이제

껏 경험해 보지 못한 대규모 건축이라 불안해하는 내게 "실패해도 좋으니 전력을 다해라."라고 격려해 주셨다.

오사카 해안에 접해 있는 부지는 건물을 세우기에는 특이한 조건이라 시각적인 측면에서 바다를 건축의 범위에 얼마나 포함시킬지를 고려했다. 또 미술관과 바다 사이에 수변 공원을 설계해서 건축과 해안을 물리적으로 연결하고자 했다. 민간 미술관 하나를 짓기 위해 바다를 관할하는 해양통산부, 해안을 관할하는 건설부, 부지를 관할하는 오사카 시의 공공 기관들이 협력해야 하는 계획이었다. 꽤 어려울 거라고 예상했으나 각각의 관계 부처와 조정을 진행하면서 알게 된 것들이 있다.

일본은 특유의 수직적인 행정 관행 탓에 부처 간 횡적인 연대가 없다. 각 기관들이 다른 부처와 상관없이 회답을 준 덕분에 생각보다 쉽게 허가를 받았다. 이 일을 통해 기존의 틀에서 벗어나 경계를 초월하여 지속적으로 대화하는 것의 중요성을 알게 되었다.

지금도 눈을 감으면 양손에 슬리퍼를 들고 두드리며 '로하이드Rawhide(드라마 주제곡)'를 부르시던 사지 씨가 떠오른다.

사지 씨를 생각하면 그의 오랜 친구인 다이킨의 사장 야마다 미노루山田稔 씨가 너그럽게 웃으시던 모습도 같이 떠오른다. 1980년대에는 간사이 지방의 경제 호황과 함께 경제인들의 상호 교류가 활발했다. 당시 간사이 지역의 경제계·산업계 사람들은 누가 먼저랄 것도 없이 매일 밤 기타신치에 모였다. 그중에서 간사이 경제연합회 회장이었던 도요보東洋紡의 우노 오사무宇野収 씨는 조금 남

달랐고, 나를 무척 아끼셨다. 도쿄 대학 법학부를 나와 해군을 거쳤던 우노 씨는 훤칠한 키에 늘 온화하게 웃는 분이셨다. 나는 그렇게 멋진 우노 씨에게서 많은 것을 배웠다. 간사이 경제 연합회 회장이라는 중책은 오랫동안 간사이 전력이나 오사카 가스 등의 에너지 업계에서 나오는 것이 상식적이었지만 우노 씨는 높은 덕망과 지성을 인정받아 섬유 업계에서는 드물게 간사이 경제 연합회라는 엄청난 조직의 회장이 되었다.

나는 지금도 강연회 등에서 '청춘'이라는 제목으로 번역된 미국 시인 사무엘 울만Samuel Ullman의 시를 곧잘 인용한다. 그 시에는 "청춘이란 인생의 어떤 시기가 아니라 마음가짐을 말한다. (중략) 사람은 나이가 들어 늙는 것이 아니다. 이상을 잃었을 때에 비로소 늙는 것이다. (중략) 열정을 잃을 때 영혼은 시든다."라는 구절이 있는데, 그 당시 희망과 활력에 넘쳤던 간사이 경제계의 거물들이 바로 그런 '청춘'이었다.

그분들 중 와카야마 시게루若山繁 씨는 94세의 나이에도 정정하셔서 3일에 한 번씩 회사에 출근해서 젊은 사원들을 가르치신다. 시게루 씨는 간사이 전력의 공사 부문 하청 업체인 긴덴近電의 사장과 회장을 오래 역임한 유능한 경영자이다. "식사 한번 하자."라고 하셔서 지난 2011년 12월 19일에 만났다. 여전히 명석하셨고, 예전에 단게 겐조 선생이 설계한 히로시마 평화기념 자료관 공사를 추억하며 즐거운 시간을 가졌다. 한편 동년배의 경제인들이 이미 세상을 떠난 것에 대해 몹시 쓸쓸해 하셨다.

타이요太陽 공업의 노무라 류타로能村龍太郎 씨는 간사이 경제계에서 특수한 사업을 하며 새로운 일에 도전하는 대표적인 경영자이다. 내가 건축가로 막 활동을 시작했을 당시 희한한 인연으로 노무라 씨와 알게 되어 타이요 텐트 제1호 공장 설계를 맡았다. 그 후로 내가 공장 설계를 한 것이 기쁘다는 말씀을 종종 하신다. 1970년 오사카 만국박람회에서 미국관에 사용된 거대한 천막 구조를 기억하는 사람들이 있을 것이다. 당시에는 타이요 공업이 소규모 회사였는데, 노무라 씨는 그때부터 항상 새로운 것에 도전하고 발명을 했다. 그는 박람회장에 주로 사용되었던 천막을 영구적인 건축물에 사용하면 어떨까 생각했고 이를 실용화하였다. 지금은 도쿄 돔이나 사이타마埼玉 스타디움의 관람석 지붕 등에 대규모의 막면膜面 구조물이 일반적으로 사용되고 있다.

언젠가 다이킨의 야마다 씨가 내가 곧잘 입던 스탠드 칼라 셔츠를 보시고, "셔츠가 재미있군. 넥타이를 하지 않아도 되니 합리적이야."라며 관심을 가지셔서 값싼 것이지만 새것으로 선물해 드린 적이 있다. 그러자 곧바로 다음 모임에 입고 오셔서 "어때?"라며 한마디 건네셨다. 이렇게 간사이 경제를 이끈 주역들은 모두 상냥하고 유머가 넘쳤다. 그분들의 에너지와 강인한 정신, 대범하고 밝은 성격이 당시 일본 사회를 지탱해 왔다고 해도 과언이 아니다. 이처럼 개성 있고 재미있는 경영자들에게도 '무서운' 마돈나가 있었다. 밤의 상공회의소 회장님이라 불렸던 '클럽 오오타太田'의 오오타 케이코太田惠子 씨였다. 머리 회전이 매우 빠르고 남자 뺨치게

배짱 두둑한 여성으로 많은 경영자들이 그녀를 의지했다.

이렇게 거물들이 기타신치에 모여 활발한 교류를 나누던 오사카는 활기찼다. 돌이켜 보면 1980년대는 사지 씨를 비롯하여 매력적인 오사카 선배들과의 만남 덕분에 정말 즐거운 시절이었다.

며칠 전 현재 산토리 대표 사지 노부타다佐治信忠 씨와 만났다. 일 년에 한두 번은 꼭 만나는데, 만날 때마다 그의 부친 게이조 씨와 점점 더 닮아가는 것 같아 놀라곤 한다. 그는 부친으로부터 호탕한 기질을 물려받았다. 그리고 "하고자 하는 것은 우선 해 보아라."라고 말씀하시던 아버님의 뜻을 이어받아 "일본 문화는 우리 스스로 지키고 키워 가야 한다."라며 일본 문화 진흥에 적극적으로 임하고 있다.

2011년 10월, 동일본 대지진의 피해지에서 중국인 피아니스트 랑랑郎朗의 자선 음악회가 열렸다. 나는 세계적인 인기를 끌고 있는 탁월한 실력가 랑랑을 위한 음악홀을 중국 다롄大連 시 등지에 설계 중이어서, 그 인연으로 랑랑과 직접 대화를 나눈 적이 있다. 그는 이전에 센다이仙台 시에서 열린 젊은 음악가를 위한 차이코프스키 국제 콩쿠르에서 최우수상을 받았고, 그것을 계기로 세계 무대에 데뷔하게 되었다고 했다. 그런 그에게 이번 대지진이 남의 일로 여겨지지 않는 것 같았다.

자선 음악회의 후원은 산토리가 맡았다. 사지 게이조 씨로부터 물려받은 문화에 대한 사명감이 아들 노부타다 씨에게로 확실히 이어지고 있음에 감동받았다.

나오시마
감성을 키우는 예술의 섬으로

후쿠다케 씨의 열정에 감동받다

2010년에 열린 세토우치瀬戸内 국제예술제에 많은 사람들이 모여들어 놀라웠다. 개최되기 전까지는 잘될지 의문이었기 때문이다. 섬에서 섬으로 이동할 수 있는 수단이 배밖에 없는데 여기저기에 흩어져 있는 작은 섬들이 하나가 되어 예술제를 하는 모습이 상상되지 않았다. 그런 염려가 무색하게 성공을 거둔 예술제의 중심 역할을 담당한 곳이 나오시마直島였다.

1988년, 주식회사 베네세의 사장 후쿠다케 소이치로 씨를 처음 만나 나오시마를 예술의 섬으로 만들고 싶다는 구상을 들었다. 그 당시 나오시마는 공장에서 배출되는 아황산가스의 영향으로 푸른 숲을 잃고 민둥산으로 무참히 변해 가고 있었다. 후쿠다케 씨는 그런 황폐한 섬을 보며 "아름다운 바다와 푸른 환경을 되찾아 세계 일류 예술가들의 표현의 장으로 만들어서 나오시마를 방문하는 사람들의 가치관을 바꾸고 감성을 키워 주는 섬으로 만들고 싶다."라고 말했다. 나는 그의 말을 이해하기가 어려웠다. 그러나 후쿠다케 씨에게는 굳건한 신념이 있었다. "경제는 문

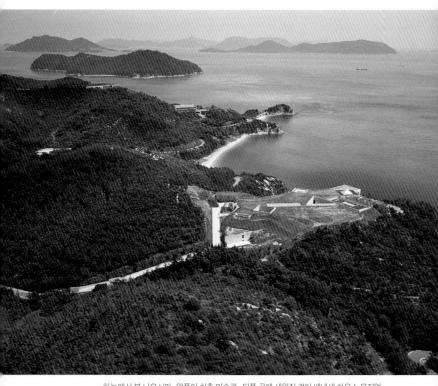

하늘에서 본 나오시마, 앞쪽이 치추 미술관, 뒤쪽 곶에 세워진 것이 베네세 하우스 뮤지엄

촬영: 마쓰오카 미쓰오

화의 하인이다."라는 말에서 그의 신조를 정확하게 읽을 수 있었다. 사람이 살아가는 데 정말 필요한 에너지가 되는 것은 경제가 아니라 예술과 문화이다. 예술이야말로 인생의 이정표이며 사람들의 마음을 풍요롭게 해 준다.

이러한 생각은 버블 경제의 절정기였던 당시의 시대 흐름과 너무 동떨어진 것이었다. 그러나 나는 후쿠다케 씨의 기백과 신념에 내기를 걸고 싶은 생각이 들었다. 황폐한 섬을 풍요롭게 변화시켜 현대 미술의 장으로 만들겠다는 그 용기 자체가 사람의 마음을 끌어들이는 원동력이 될 것이라고 확신했다.

후쿠다케 씨는 월터 드 마리아Walter De Maria, 리차드 롱Richard Long, 쿠사마 야요이草間彌生 등 독보적인 현대 미술가들에게 협조를 구했다. 그들도 후쿠다케 씨의 열정에 반하여 동참해 주었다. 한편 우리는 민둥산에 묘목을 심는 활동을 묵묵히 진행하면서 미술관이나 호텔의 건축 설계에 몰두했다.

계획이 발표될 당시에는 섬 주민들이 반대했지만, 점차 사람들이 섬에 찾아오기 시작하자 자발적으로 민박이나 찻집, 레스토랑을 경영하게 되었고 자신들의 섬에 긍지를 갖게 되었다.

건설 회사의 노력도 잊어서는 안 된다. 22년이라는 긴 세월 동안 나오시마 공사를 담당한 카시마鹿島 건설의 현장 감독이 자긍심이 높은 직공들만 뽑아 공사를 진행한 덕분에 긴장감 있는 건축물이 탄생했다.

2010년에는 제2의 치추地中 미술관이라 할 수 있는 이우환李禹

煥 미술관이 개관되었다. 내가 나오시마에 설계한 일곱 번째 건축이다. 앞으로도 이 섬과 계속 인연을 이어가고 싶다.

프랑스 대사를 치추 미술관에 안내했을 때, 클로드 모네Claude Monet의 〈수련〉을 보고 이렇게 큰 〈수련〉이 일본에 있느냐며 놀라워했다. '빛의 화가'라고 불리는 모네로 대표되는 인상파 예술가들은 동양의 문화 국가인 일본에 동경심을 품고 있었다. 국제사회에서 일본이 가졌던 그러한 존재감을 유지하기 위해서는 옛 일본 문화의 힘을 회복해야 한다. 〈수련〉을 보고 있노라면 후쿠다케 씨는 이미 오래전부터 그렇게 생각해 왔던 것 같은 느낌이 든다.

후쿠다케 씨는 자유인이다. 섬에서는 언제나 장화를 신고 소탈하게 돌아다녀서 좀처럼 대기업의 수장으로는 보이지 않는다. 그는 자유로운 발상으로 끊임없이 아이디어를 창출하는 '제멋대로 임금님'이다. 자유로운 정신과 정확한 판단력, 강한 집념이 바로 그의 리더십의 원천이다. 세토우치 국제예술제에는 3개월 동안 약 90만 명 이상이 방문했다고 한다. 사람의 생각은 문자 그대로 바위도 뚫을 수 있고 산도 움직일 수 있다. 이것이 후쿠다케 씨와 함께 일하면서 배운 것이다.

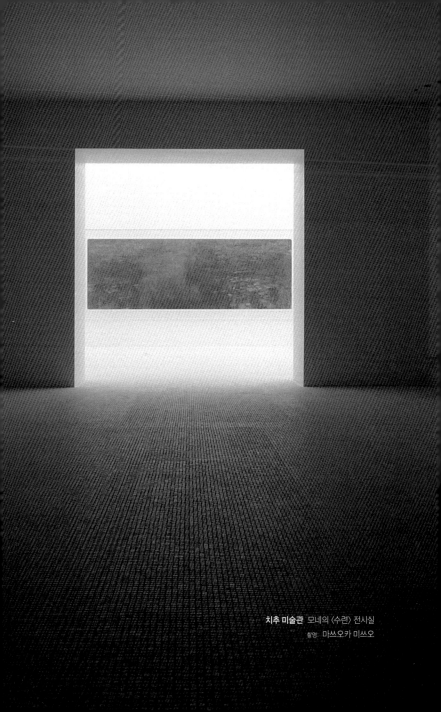

치추 미술관 모네의 〈수련〉 전시실
촬영: 마쓰오카 미쓰오

대
표
작
품

스미요시 나가야 오사카 부 오사카 시, 1975~76

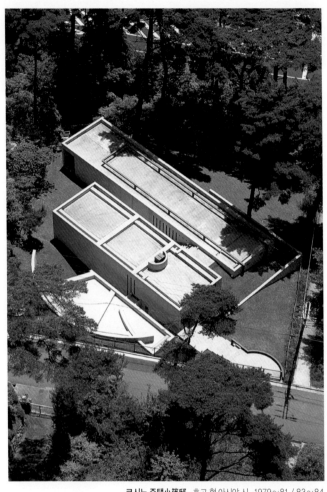

코시노 주택小篠邸　효고 현 아시야 시, 1979∼81 / 83∼84

사진: 신건축사

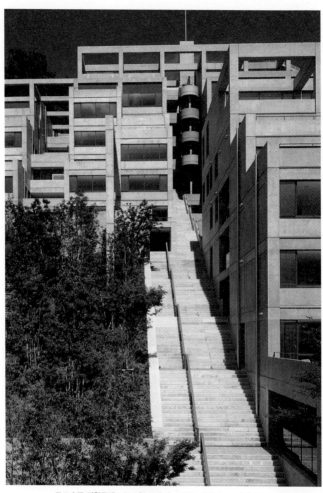

로코六甲 집합주택 효고 현 고베 시, 1978~83(phase I) / 1985~93(phase II)

사진: 마쓰오카 미쓰오

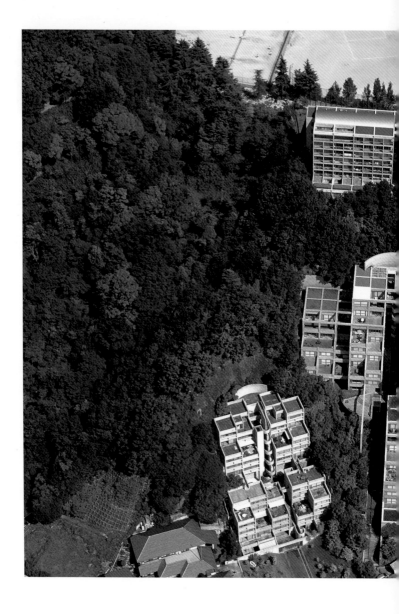

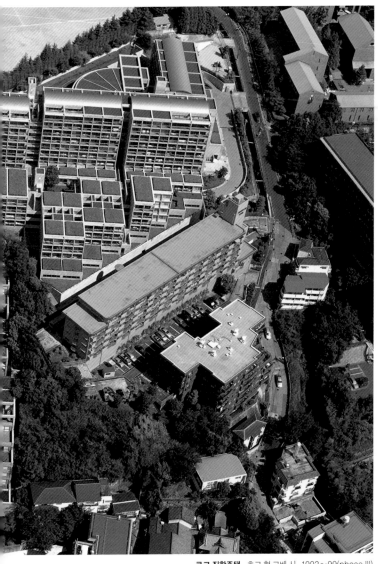

로코 집합주택 효고 현 고베 시, 1992~99(phase Ⅲ)

사진: 마쓰오카 미쓰오

빛의 교회 오사카 부 이바라기茨木 시, 1987~89

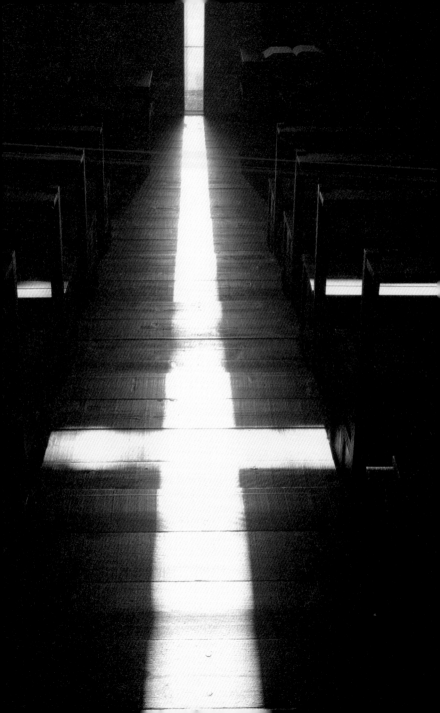

오사카 부립 치카츠 아스카近つ飛鳥 박물관 오사카 부 미나미카와치南河内 군, 1990~94

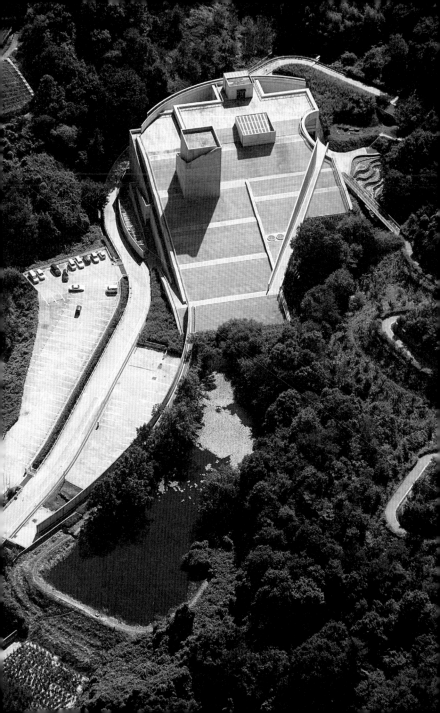

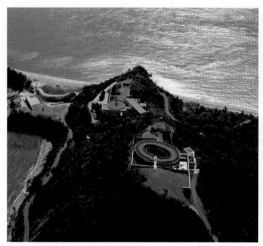

위: **베네세 하우스 뮤지엄** 가가와 현 가가와 군, 1988~92
오른쪽: **베네세 하우스 오발Oval** 가가와 현 가가와 군, 1993~95

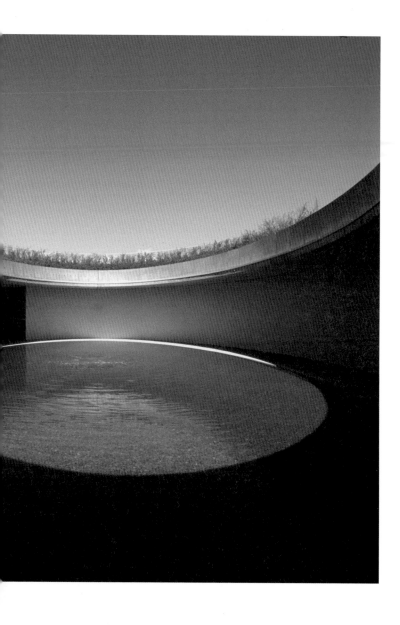

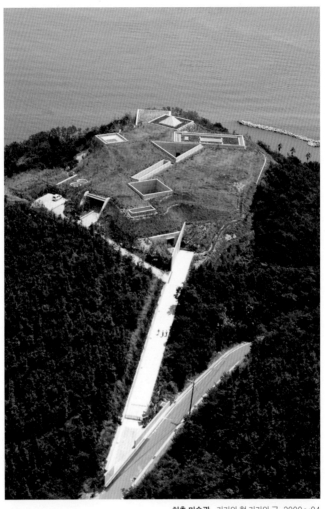

치추 미술관 가가와 현 가가와 군, 2000~04

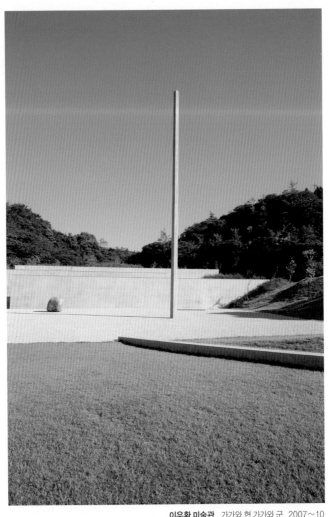

이우환 미술관 가가와 현 가가와 군, 2007~10

사진(오른쪽): 오가와 시게오小川重雄

효고 현립 신미술관(예술관) + 고베 시 수변광장

효고 현 고베 시 주오中央 구, 1997~2001 사진: 마쓰오카 미쓰오

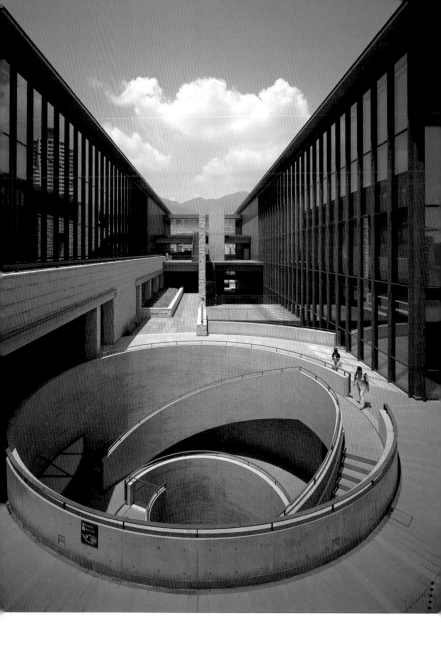

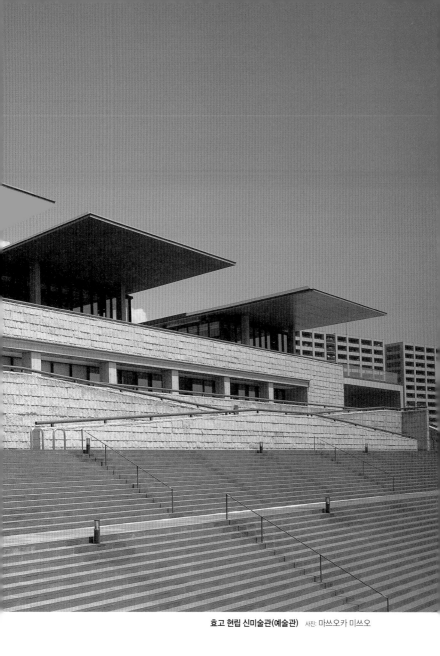

효고 현립 신미술관(예술관) 사진: 마쓰오카 미쓰오

풀리처 미술관 미국 세인트루이스, 1992~2001
사진(위): 로버트 페투스Robert Pettus (오른쪽): 마쓰오카 미쓰오

포트워스 현대 미술관Modern Art Museum of Fort Worth 미국 포트워스, 1997~2002

사진: 마쓰오카 미쓰오

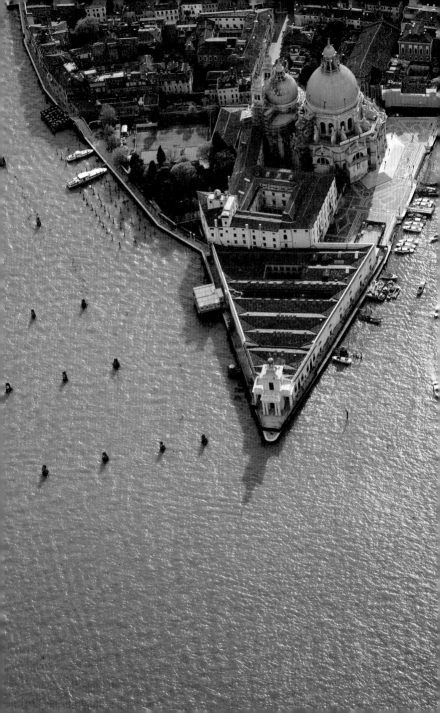

푼타 델라 도가나 이탈리아 베네치아Venezia, 2007~09

사진(왼쪽): ORCH Orsenigo Chemollo

(위): 오가와 시게오

사진: 오가와 시게오

베이징북京 구어즈지엔國子監 호텔 + 미술관 프로젝트 중화인민공화국 베이징 2009~.
베이징 시 중심부, 고궁의 북동 3㎞ 정도의 역사적 시가지 청셴제成賢街에 건설 중인
SPA호텔과 유화油畵 미술관의 복합 설계

상하이上海 바오리保利 대극장 프로젝트 중화인민공화국 상하이 2008~
급격한 도시 개발이 진행되는 상하이 교외의 자딩嘉定 구에 건설 중인
오페라 하우스를 포함한 문화복합단지 설계

한신·아와지 대지진 재해
하나 된 마음으로 이룩한 부흥

마을을 향한 애정이 나라를 움직이다

동일본을 덮친 대형 지진과 쓰나미는 막대한 피해를 가져왔다. 너무나 힘든 현실에 말조차 나오지 않는다. 이제까지 일본인들은 단결하고 서로 도와 가며 수많은 난관을 극복해 왔다. 지금이야 말로 온 나라가 움직여서 재해 지역의 사람들을 돕기 위해 한마음으로 이 재난에 맞서야 한다.

1995년 1월 17일은 잊을 수가 없다. 한신·아와지 대지진 재해가 일어난 그날, 나는 해외에서 CNN 뉴스를 통해 지진 재해 소식을 듣고 고베가 파멸의 상황에 처한 것을 알게 되었다. 다음 일정을 모두 취소하고 급히 오사카로 돌아왔다. 도로와 철도가 모두 끊겨서 배편으로 오사카 덴포잔에서 고베 항으로 들어가 재해지를 돌아보았다.

처절한 광경을 눈앞에 두고 '복구는 어려울지도 모르겠다'는 절망에 빠져들었다. 지진 재해 이후 수개월 동안 사무소 일을 중단하고 재해 상황을 눈에 새겨 두기 위해 재해지를 걸어 다녔다.

지진 재해 복구의 상징으로
매년 봄, 각지에는 하얀 꽃이 만발한다.

그렇게 하는 것이 장기간이 걸릴 힘겨운 부흥을 위한 에너지가
될 것이라고 생각했기 때문이다.

그러나 재해지는 세계 재해 사상 유례 없이 빠른 속도로 질적
인 부흥을 이루었다. 가이하라 도시타미貝原俊民 효고 현 지사의
강력한 리더십 아래 고베 시, 아시야芦屋시, 니시노미야西宮 시 등
의 행정 직원들이 자신들의 관할 구역을 넘어 서로 연대하고 민
간과 손을 맞잡으며 복구 작업에 임한 것이 큰 힘이 되었다.

가이하라 씨는 3개월이나 현 청사에 머물면서 정부에 보고
를 하고 진정을 내느라 매일 쫓기면서도 강한 신념을 가지고 복
구·부흥을 진두지휘했다. 때때로 청사에서 그를 보았으나 말을
붙이기도 어려웠다. 복구를 위한 그의 열의는 정부를 움직였고
시민을 움직였다. 그러한 그를 보고 리더의 진정한 모습은 목숨
을 거는 데 있다고 생각했다.

절망적인 상황에서도 아이들부터 노인들까지 서로가 서로를
의지하며 곤경에 맞선 고베 사람들의 노력과 온 힘을 다한 인내

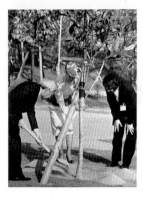

아와지 섬의 '꿈의 무대'에서
30만 번째 나무를 심는 천황과 황후

도 대단했다. 재해지에서 약탈이나 폭력 사태는 일절 일어나지 않았다. 아름다운 고베를 다음 세대에 남겨주길 바라는 마음과 마을에 대한 애정이 부흥에 큰 힘이 되었다.

그 마음은 전국에 전해져 각지에서 중고생이나 대학생 자원봉사자들이 모여들었다. 그들은 오사카에서 30㎞나 되는 먼 길을 걸어와서 매일같이 복구를 도왔다. 후에 지진 재해가 일어난 1995년은 자원봉사의 원년이라고 불리게 되었다.

3월이 되자 재해를 입었던 마을에도 여기저기에 백목련을 비롯한 하얀 꽃들이 피기 시작했다. 어느 할머니가 그 꽃을 보며 "봄이 올 때마다 피는 이 꽃처럼 할아버지도 돌아와 주면 좋을 텐데."라고 중얼거리며 눈물을 글썽이는 모습을 보고, 죽은 사람들의 넋을 기리고 지진 재해의 교훈을 잊지 않기 위해서 재해지에 하얀 꽃이 피는 나무를 심으면 좋겠다고 생각했다.

'한신·아와지 지진 재해 부흥 지원 10년 위원회'와 함께 한 그

루에 5천 엔인 목련이나 백목련 등의 묘목을 주택 12만 5천 호의 두 배에 해당하는 25만 그루 심기로 목표를 정했다. 그리고 '효고 그린 네트워크'를 설립하고 나무심기 활동을 벌여 목표를 달성했다. 재해지의 초·중학교나 대학교도 나무심기에 참여했다. 고베 대학神戶大学과 간세이가쿠인 대학에서는 지진 재해로 사망한 학생이나 교직원 수만큼의 목련을 심었다.

매년 피는 하얀 꽃이 사람들의 마음을 연결해 주고 함께 살아가는 지역을 만들어 줌으로써 재해지를 희망을 가질 수 있는 마을로 부활시키는 힘이 되어 주지 않을까 생각했다.

2001년 4월 25일, 천황과 황후께서 목표 달성을 기념하며 진원지인 아와지 섬에 30만 번째 나무로 양옥란을 심어 주셨다. 또 다음 해 신년 가회시歌会始(연초 천황 내외가 여는 궁중 행사)에서,

"아이들과 함께 양옥란을 심으니, 지진이 떠나간 이 섬에 봄이 깊어지누나!"

라고 시조를 읊어 주셨다.

동일본의 재해지에서도 복구를 위해 다시 일어서자는 사람들이 있다. 그런 사람들 간의 연결을 확장해 나가다 보면 그것이 복구를 향한 큰 힘이 된다. 나는 그곳을 위해 가능한 모든 지원을 다 하고 싶다.

미국 대학에서 잡은 교편
수업이 곧 국제 교류

경쟁 사회의 긴장감에 놀라다

1986년, 미국의 예일 대학으로부터 갑자기 객원 교수 취임 의뢰가 들어왔다.

1987년 8월부터 12월 말까지 강의해 달라는 것이었다. 처음에는 무척 불안했다. 예일 대학은 미국 동부의 코네티컷 주 뉴 헤이븐에 있는 세계 유수의 명문대인데, 나는 영어를 못했던 것이다. 다행히 이중 언어를 사용하는 친구가 언제든지 옆에서 통역을 맡아 주겠다고 했다. 처음에는 망설여졌지만 내가 가르친다기보다 학생들과 함께 배울 수 있으면 좋겠다 싶어 도전하기로 했다. 나는 예일 대학에 거액을 기부했던 데이븐포트Davenport 부부의 이름을 붙인 객원 교수 자리에 취임했다.

당시 국내 대학에서 강사를 한 적이 있었는데 그때는 방대한 양의 서류와 수속이 필요했다. 그래서 예일 대학 측에 이력서와 증빙 자료를 사전에 제출하는 절차가 필요한지 문의했더니 필요 없다고 했다. 이미 대학 측에서 필요한 정보를 위해 조사를 끝냈다는 것이다. 이렇게 매우 합리적인 점도 내가 예일 대학의 요청

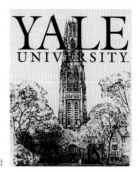

객원 교수로 있었던 예일 대학

을 수락한 이유 중의 하나였다. 일본과는 천양지차였다.

예일 대학 건축학부는 국제적으로 높은 평가를 받고 있고, 세계적인 건축가들이 교편을 잡아 왔다. 대학 측에서 제공해 준 근사한 교직원용 숙소 안에는 두꺼운 책들로 빼곡한 책장들이 늘어서 있었다. 수많은 교수들이 그곳에 4개월씩 머물렀고, 방대한 양의 서적이 필요했을 것이다. 그에 비하여 내 손에는 고작 서너 권이 전부였다. 그래서 독학으로 공부한 내가 미국의 대학에서 가르치게 된 것의 의미를 새삼스레 생각하게 되었다.

첫날부터 놀라웠다. 30명의 학생들 앞에서 4명의 교수가 앞으로 진행할 수업에 대한 방침을 발표한다. 그러면 이번 학기 4개월을 어느 교수 밑에서 배울지 학생들이 정하는 것이다. 나의 경우, 일본에서 왔다는 점 때문에 호기심이 발동했는지 내게 지도받기를 희망하는 학생들이 꽤 많았다. 학생이 그리 모이지 않았던 교수는 "너댓 명 정도 보내 주지 않겠어요?"라고 묻기도 했다. 학생들은 물론이고 가르치는 사람도 극심한 경쟁 속에 몸담지 않으면

안 된다. 그 긴장감이 예사롭지 않았다.

밤낮으로 개방되어 있는 스튜디오라고 불리는 제도실에서 많은 학생들이 과제를 위해 각자 나름대로 안을 짠다. 밤늦게까지 수업이 계속되었다. 교수와 학생 모두 아침부터 밤까지 건축만 생각했다. 외국 유학생들도 많았는데, 국적이 다른 이 젊은이들은 때로 논쟁을 벌이기도 하며 이야기를 나눴다. 이곳이야말로 국제 교류의 장이었고 신선한 체험이었다. 그들의 생활 방식과 건축에 대한 생각은 저마다 달랐지만 한 가지 목표는 언어의 장벽조차 허물게 했다.

예일 대학에서 강의를 마친 후 강의록을 출간하였다. 뉴욕의 한 출판사인 릿조리 사는 건축가와 그의 학생들의 작품을 한 권의 책으로 출간한다는 것은 획기적인 일이라며 경이로워 했다. 연이어 컬럼비아 대학과 하버드 대학에서도 객원 교수로 초대를 받았다. 하버드 대학에는 예일 대학에서 보지 못했던 대만과 중국 유학생들이 많았다. 그들은 명문 중의 명문인 하버드 출신이라는 왕관을 쓰고 각자 자기 나라로 돌아갈 것이다. 하버드에서 공부하며 구축한 인맥이 졸업 후 자신들의 인생에 얼마나 많은 도움이 될지를 이미 알고 있는 학생들이 내 눈 앞에서 내 강의를 듣고 있다는 사실이 새삼스러웠다.

미국 아이비리그에 속하는 이 세 대학에서 가르쳤던 모든 일이 내게는 멋진 경험이었다. 불안한 마음으로 시작한 미국 명문 대

학에서의 강의는 이후 도쿄 대학에서 교편을 잡았을 때에 도움이 되었다.

일본 일류 대학에는 학생도 가르치는 사람도 거의 모두 일본인이다. 외국에서 교수를 초빙하려고 해도 제대로 된 숙소도 없고 대학의 인사 규정이 까다롭고 복잡해서 외국인 교수 임용은 거의 불가능하다. 인재 등용 측면에서나 시설 측면에서도 국제화의 관점에서 크게 벗어나 있다. 그런 점에서 다양한 국적과 인종의 사람들이 한자리에 모여 대화를 나누며 학창 시절에 국제적인 감각을 기를 수 있는 미국의 대학 환경은 우수하다고 할 수 있다. 비단 대학만의 문제는 아닐지도 모르나 일본은 세계를 보고 배웠으면 좋겠다.

또 학생들은 지금이야말로 국제 사회에서 살아가지 않으면 안 된다는 긴장감을 가지고 바다를 건너 낯선 세계를 체험하면 좋겠다. 호기심을 가지고 적극적으로 세계를 알아 가야 자기 자신이 보이게 된다. 유감스럽게도 요즘에는 해외에 나가려 하지 않는 젊은이가 늘고 있다고 한다. 불경기 탓이거나 인터넷 덕분에 해외 정보를 손쉽게 찾아볼 수 있기 때문이거나 혹은 자신들이 모든 것을 알고 있다고 여기고 있기 때문인지도 모른다. 어느 쪽이든 앞으로 한층 더 세계화될 세상을 생각하면 예삿일이 아니다. 어학 능력이나 국제적인 감각 이상으로 더 심각한 문제는 소극적인 태도이다.

전후 일본의 교육 시스템은 주입식 교육에 치우쳐 평준화된 인

아내 유미코가 그린 학생들의 얼굴 스케치(위)와 스튜디오에서 찍은 기념 사진(아래)

간을 대량으로 키워 냈다. 그 결과 왜곡된 학벌주의가 사회에 만연되어 어린이들에게 마땅히 있어야 할 생동감을 찾아볼 수 없게 되었다. 일본의 어린이들은 살아 있는 생명체로서 필요한 야성野性을 빼앗긴 것이다. 대량으로 양질의 상품을 만들고 소비하는 사회 구조에 최적의 교육 시스템인지는 모르겠지만, 이대로는 스스로 생각하고 행동함으로써 세계에서 통용될 수 있는 강인한 인재는 나올 수 없다. 학교가 끝나면 학원으로 직행해서 밤늦게까지 학원에서 지식을 주입받는 것이 진정 아이들에게 어울리는 교육이라고 할 수 있을까?

맨 밑바닥으로 곤두박질친 현 사회를 되살리는 열쇠는 아이들의 야성野性을 어떻게 되찾는가에 달려 있다. 그러기 위해 필요한 것은 아이들의 철부지 응석을 받아 주기만 하는 '너그러움'과 같은 것이 아니다. 긴장이 수반되는 진정한 의미에서의 자유로운 시간과 공간을 주는 것이다. 나의 사무소에서는 갓 들어온 젊은 직원도 곧장 해외 출장을 보내서 '혼자서 전부 해 보도록' 내버려 둔다. 해외에서 긴장감에 휩싸인 가운데 겪는 여러 가지 체험들이 사회를 살아 나가는 데 큰 밑거름이 되고, 강한 인간으로 만들어 주기 때문이다.

도쿄 대학 교수 취임
노력파 학생들

식어 가는 열정에 대한 안타까움

2010년 가을, 문화 훈장 수여식에서 물리학자이자 하이쿠俳句 (일본 전통 정형시) 시인 아리마 아키토有馬朗人 씨와 자리를 함께하게 되었다. 인사를 나눈 뒤에 아리마 씨는 "말씀 드리는 것을 깜빡 잊었습니다만, 도쿄 대학에서 수고가 많으셨습니다. 강의 내용은 모릅니다. 그러나 한 번도 휴강하지 않고 애쓰셨습니다."라고 말씀하셨다. 이전 도쿄 대학 총장으로부터 생각지도 못하게 들었던 위로의 말이 마음속 깊이 사무쳤다.

1996년 봄, 도쿄 대학에서 건축사를 가르치는 스즈키 히로유키 선생으로부터 학생들을 가르치러 오지 않겠냐는 권유를 받았다. 대학이라는 미지의 세계에 흥미가 있었지만 아내와 장모님은 '당신 격에 맞지 않는 일'이라며 강하게 반대했다. 고민 끝에 사지 게이조 씨에게 상의하니, "흥미가 있다면 가도 좋지……. 단, 오사카에서 통근하게."라고 조언해 주셨다. 가르치러 가는 것이 아니라 함께 공부하기 위한 교수 취임이었다.

교수 취임을 수락하자 사지 씨는 '도쿄에서 안도가 힘들지 않

<div align="right">

위: 교수 취임 장행회, 가운데가 저자
아래: 스튜디오에서 스케치를 지도하는 저자

사진 제공: 매거진 하우스Magazine House 《카사 브루투스Casa BRUTUS》

</div>

기를 바라는 마음'으로, 토오카 에비스 날十日戎(1월 10일, 상인들이 영업의 번창을 기원하며 참배하는 날)에 오사카의 미나미 요정에서 도쿄 대학 교수들을 초대하여 장행회를 열어 주셨다. 오사카 대학 총장을 지냈던 쿠마가이 노부아키熊谷信昭 선생이나 미야케 이세이 씨, 고 다나카 잇코 씨, 나카무라 간지로中村鴈治郎 씨 등 친구, 지인, 친분이 있던 간사이 경제계 분들이 일부러 모여 주셨다. 분위기가 한창일 때 사지 씨가 "이만큼 접대하였으니 안도 씨를 잘 부탁드립니다."라고 한 말씀 하셨다. 이렇게 해서 97년부터 5년 동안 오사카와 도쿄를 왕복하는 바쁜 나날이 시작되었다.

일반적으로 도쿄 대학 학생들은 학벌주의의 바람직하지 않은 측면을 상징하는 존재라는 말을 종종 듣는다. 나 역시 그런 인상을 가지고 있었으나 실제로 겪어 본 대부분의 학생들은 노력파였고, 대학 이름만 가지고 그것에 휘둘리는 학생은 별로 없었다. 다만 본인이 워낙 우수하다 보니 자신의 가치관만으로 모든 것을 판단해 버리려는 경향이 있고 이제까지 하나의 정답을 도출해 내는 훈련만 했기 때문에 답이 틀린다거나 답을 구하기 위해 멀리 돌아가는 것을 극도로 두려워했다. 그만큼 그들은 과감한 결단을 내릴 수 없는 것이다.

무엇보다 안타깝게 생각한 것은 매사에 집념이 약하고 그러한 경향은 3학년에서 4학년, 대학원으로 학년이 올라갈수록 더 심해진다는 것이다. 예를 들면 설계를 연습하는 수업의 경우이다.

도쿄 대학의 전문 과정은 3학년부터 시작되기 때문에 타 대학에 비해 2년 늦게 시작된다. 처음에는 많은 학생들이 불안한 표정을 하고 있다. 그러나 정작 설계 실습이 시작되면 모든 학생들은 놀라울 정도로 밀도 높은 설계안을 가지고 온다.

밀도가 높다는 말은 도면의 능란함을 말하는 것이 아니다. 과제로 주어진 주택이나 미술관 건축에 대해서 얼마나 깊게 또 한결같이 생각했는가를 말한다. 그들의 진지한 자세에 놀랐다. 학생들에게 물어보니 과제를 받은 날부터 매일같이 모두 제도실에 남아 밤샘 작업을 하면서, 서툰 학생은 친구의 손놀림을 보고 필사적인 노력을 했다는 것이다. 모두 하나가 되어 정진하는 그 열정이 믿음직스러웠다.

그런데 4학년이 되고 또 대학원에 진학하면서 아이디어는 세련되어지고 표현 기법은 숙달되어 가지만, 대신 열정은 식고 만다. '건축은 이제 다 알았다'고 말하는 듯 열정이 식어 버린 그들의 모습이 답답하기만 하다.

자신감을 갖지 말라는 이야기는 아니지만 건축도 사회도 이치만 가지고 나누어 떨어질 만큼 단순하지 않다. 대학 졸업 후 혹독한 현실에서 살아남아 자신의 일을 해내기 위해 필요한 것은 어떻게 해서든 포기하지 않는 욕심이다. 최고 학부에 모일 수 있었던 엘리트들이니만큼 강하고 뜨거운 열정을 계속 간직해 주길 바란다.

끈질긴 도전, 다음을 위한 밑거름

긴장감 속에서 연마하는 창조력

 JR교토 역의 큰 계단을 올려다볼 때면 뛰어난 건축에 대한 순수한 감동과 함께 분한 마음이 들기도 한다. 1991년, 교토 역 재건축을 위한 건축 설계 국제공모전에 지명을 받아 참가했다. 철도에 의해 분단된 교토 시의 남과 북을 공중 광장과 거대한 유리 게이트로 연결하는 〈헤이세이의 라쇼몽平成の羅生門〉 설계안이 최종 심사까지 갔지만 결국 낙선했다. 당시 도쿄 대학 교수였던 하라 히로시原広司 씨의 당선작은 확실히 매력적이었다. 실제로 완성된 건물을 앞에 두고 보니 새삼 구상력의 차이를 분명히 알 수 있었다.

 2001년 가을, 도쿄 대학에서 강의했던 내용들을 책으로 냈다. 제목은 《연전연패連戰連敗》였다. 건축가는 꿈을 가지고 나아가지만 생각대로 되지 않는 경우가 대부분이다. "패배가 계속되는 인생에서 살아남기 위해 자신감을 가지고 노력하라."라고 나의 체험을 바탕으로 학생들에게 내 나름의 격려를 보내는 책이다.

安藤忠雄

連戦連敗

世界を相手にコンペ(設計競技)を闘う
そして敗退の連続——
建築家は何を学び、考えてきたのか
[建築を語る]に続く、東京大学院講義の集成

東京大学出版会

도쿄 대학에서의 강의록을
정리해 펴낸 책, 《연전연패》

책이 출간되자 주위 친구들로부터 "연전연승連戰連勝이겠지."라
는 비아냥을 듣기도 했는데, 그들은 현실을 알지 못했던 것이다.
건축 설계 공모전이 열리면 수백 개의 설계 사무소들이 라이벌이
된다. 건축 아이디어만을 무기로 싸운다는 것이 그리 쉬운 일은
아니다. 온 힘을 쏟아 부었어도 지고 나면 결국 아무것도 아니다.
그래도 그 아이디어는 반드시 다음 건축에서 기회를 갖게 된다.
그렇게 생각하고 끈질기게 도전을 계속한다면 연패 기록을 갱신
할 수 있다.

공모전은 건축가에게 있어서 진검 승부의 장이므로 경쟁자의
우수한 작품을 보면 역량의 차이를 실감하면서 겁이 나기도 한
다. 정답은 하나가 아니지만 부득이하게 우열은 명백하게 가려진
다. 현실을 직시하고 패배로부터 또 배운다. 그러나 그런 불안과
긴장감 속에서만 생겨나는 창조력이 있다. 도전하지 않으면서 향
상되기를 바랄 수 없는 것이다.

포기하지 않고 계속하다 보면 때로는 승리가 날아들기도 한

다. 2001년, 마침 '연전연패' 강의를 하고 있을 무렵 도전했던 국제 공모전에서 당선이 확정되었다. 프랑스 파리의 센Seine 강에 있는 세갱Seguin 섬에 현대 미술관을 설계하는 공모전이었고, 의뢰인은 크리스티Christie's, 샤토 라투르Château Latour, 구찌Gucci 등을 소유하고 있는 세계 유수의 자산가 프랑수아 피노François Pinault 씨였다. 건축 부지는 원래 국영 기업이던 자동차 회사 르노의 큰 공장이 있던 곳이자 1968년 프랑스 노동 운동의 발상지였다. 철학자 사르트르Jean Paul Sartre는 바로 이곳에서 노동자들의 권리를 옹호하며 목청 높여 연설을 반복했다. 두 번째 유럽 여행 중에 파리에 사는 친구 집에 잠시 머무르고 있을 때였다. 화난 학생들이 수많은 군중에 섞여 카르티에라탱Quartier Latin 거리에 깔린 돌을 떼 내어 마구 던지던 일이 아직도 생각난다.

계획 규모나 부지 조건 등 모든 면에서 재미있고 보람된 일이었다. 공모전에 당선된 이후 현지에도 협력팀을 만들어 무아몽중으로 일했다. 그렇게 최종 설계 도면이 완성되고 부지에 있던 기존 건물도 해체되어 착공을 코앞에 두었을 때, 믿을 수 없게도 공사가 중단되었다. 미술관이 지어진다 하더라도 시에서 담당해야 할 주변의 도시 기반 시설 정비가 뒤따르지 못하니 참다못한 피노 씨가 공사 중단 결단을 내린 것이다.

담당 직원들은 낙담했지만 나마저 낙담하고 있으면 작은 사무소는 망하고 만다. 더 힘을 내서 다른 일을 하기 위해 마무리 작업을 하고 있는데, 피노 씨가 생각지도 못한 소식을 전해 왔다.

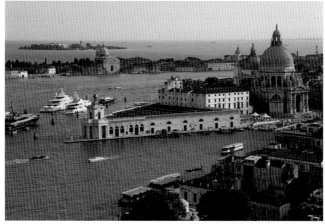

부지를 이탈리아의 베네치아로 옮겨서 다시 한 번 미술관을 함께 만들어 보자는 것이었다.

이번에는 신축이 아니라 대운하에 면해 있는 17세기경의 빌라를 개조하여 미술관으로 만드는 계획이었다. 베네치아는 역사적인 도시이기 때문에 역사 경관지구의 건축물을 보전하기 위한 법률이 엄격해서 몹시 고전했다. 그럼에도 단기간에 어떻게든 미술관을 만들어 냈다. 이어서 산 마르코 광장과 마주 보는 해안에 위치한 '푼타 델라 도가나Punta della Dogana(바다의 세관)' 건물을 개조하는 공모전에 피노 씨와 함께 팀을 만들어 참가했다. 이 공모전에도 당선되어 2007년부터 공사를 시작했다. 다음 해 시작된 세계 동시 불황으로 혹시나 하는 불안도 있었지만, 대운하에 아트 네트워크를 만들고자 하는 피노 씨의 생각은 흔들리지 않았다. 마침내 2009년 6월 초, 푼타 델라 도가나 미술관은 감각적인 현대 예술 작품들과 함께 예정대로 개관되었다.

연전연패의 자세로 혹독한 세상을 싸워 나가다 보면 상상도 못했던 형태로 꿈이 실현되는 때가 온다. 그러니까 산다는 것은 재미있는 것이다.

굳센 여성들 1
어린이의 가능성을 이끌어 내는 공간

창밖 너머의 저쪽

지금 일본은 경제 대국으로서의 체면을 잃고 국제 사회 속에서도 존재감이 희박해지고 있지만, 아직도 해외에서 일본을 부러워하는 측면이 있다. 바로 일본이 세계 제일의 장수 국가라는 점이다. 특히 여성의 평균 수명은 90세에 가깝고 아무리 나이가 들어도 젊고 활발한 분들이 많다. 지금까지 만났던 많은 매력적인 의뢰인 중에서 실제 젊은 연령은 아니지만 호기심과 탐구심이 넘치며 특출하게 씩씩한 여성들이 인상에 남는다.

동일본 대지진으로 재해지가 되고 원전 폭발 사고가 일어난 후쿠시마 시로 인해 뜻밖에 세계적으로 이름이 알려진 후쿠시마 현에 있는 이와키磐城 시에 아이들을 위한 그림책 도서관을 만들어 달라는 의뢰를 2002년에 받았다. 의뢰인은 현지에서 유치원을 운영하는 당시 70세의 마키 레이쁗レイ 씨였다. 부지가 오사카에서 6시간 이상 걸리는 먼 곳에 있어서 처음에는 의뢰를 받지 않을 작정이었다. 그래서 몇 번이나 거절했는데도 마키 씨는 포기하지 않으셨다. 그림책을 통해 아이들에게 마음의 세계를 전달

해 주고자 30년 동안 세계 각지의 그림책을 수집해 오셨다는 마키 씨는 그림책 도서관을 실현시키기 위한 자신의 생각을 편지로 보내오셨다. 내가 설계한 히메지姫路에 있는 효고 현립 어린이 회관과 우에노上野에 있는 국립 국제어린이도서관을 보고 감명을 받았다며, "아이들에 대한 세심한 배려가 느껴져서 이 일을 맡길 사람은 안도 씨밖에 없다고 생각했습니다."라고 하셨다. 마키 씨의 그 열의에 감동받아 그림책 도서관 설계를 맡기로 했다.

이솝 이야기나 그림 동화 등에 수록된 수많은 이야기 중에서도 〈미운 오리 새끼〉, 〈아기 돼지 삼형제〉, 〈개미와 베짱이〉, 〈이상한 나라의 엘리스〉 등 헤아리자면 끝도 없지만, 어린 시절에 읽은 대표적인 그림책 이야기는 일생 동안 마음에 남는다. 그림책 도서관은 아이들과 그림책이 만나는 중요한 만남의 장이 된다.

'비록 부지는 멀지만 맡아서 해 보자.'

부지는 태평양에 면한 절벽 위에 위치하고 있었다. 찾아오는 아이들 한 명 한 명이 축복받은 자연환경을 느끼면서 아름다운 그림책과 마음의 대화를 할 수 있는 장소를 만들자고 생각했다. 관내의 모든 그림책은 표지가 보이도록 전시되어 있어서 아이들은 책을 자유롭게 고르고 집어들 수 있다. 마키 씨는 다음 시대의 주역인 아이들이 마음을 키우고 올바른 인성을 쌓아 가는 일이 중요하다며, 완성된 그림책 도서관에 마음에 들었던 그림책 제목을 따서 '창밖 너머의 저쪽'이라고 이름을 붙이셨다. 아이들에게 창밖에 펼쳐지는 무한한 세계를 느끼게 해 주고 싶다는 마

완성된 그림책 도서관에서 마키 레이 씨와 저자
사진제공: ≪미시스 Mrs.≫ 2005년 8월호, 문화출판국

키 씨의 바람처럼 나도 그러길 바란다.

이 그림책 도서관은 해외 잡지에도 게재되었다. 2007년 10월, 마키 씨가 보내온 편지에는 "그림책을 보고 있는 우리 아이들의 모습을 세계 사람들이 본다는 것은 생각지도 못했던 일이라 매우 감격했습니다. 저 같은 할머니가 끊임없이 꿈꿀 수 있게 해주셔서 감사합니다."라고 적혀 있었다.

불행하게도 이번 지진 재해로 후쿠시마는 재해지가 되었지만 마키 씨가 찾아낸 절벽 위의 부지는 무사했다. 건물을 튼튼하게 지어서 쓰나미 피해도 최소한에 그쳤다. 그러나 주변은 심각한 상황으로 원자력 발전소로 인한 문제 수습과 안전 보장을 포함하여 이 지역의 신속한 복구가 요구된다. 나도 무엇이든 할 수 있는 일이 있다면 미력하나마 돕고 싶다.

지진 재해가 발생하기 2년 전에 유감스럽게도 마키 씨는 병으

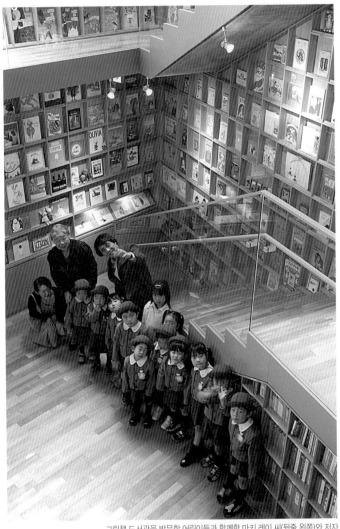

그림책 도서관을 방문한 어린이들과 함께한 마키 레이 씨(뒷줄 왼쪽)와 저자

사진 제공: 《미시스 Mrs.》 2005년 8월호, 문화출판국

로 세상을 떠났다. 지금은 딸이 어머니의 유지를 이어받아 이곳에서 마음을 다해 애쓰고 있다.

다시 아이들의 웃는 얼굴로 가득 찬 그림책 도서관이 재개할 날을 손꼽아 기다려 본다.

이와키의 그림책 도서관 외에도 몇 개의 어린이를 위한 시설을 만들었다. 그중 하나가 시즈오카 현 이토伊東 시에 있는 노마지유野間自由 유치원이다. 이 유치원의 특징은 폭이 6m, 길이가 60m나 되는 광대한 툇마루 공간이다.

2011년에 돌아가신 고단샤講談社 사장이었던 노마 사와코野間佐和子 씨의 의뢰로 재건축한 노마지유 유치원은 전후 얼마 지나지 않은 1948년 당시 고단샤 사장이자 사와코 씨의 부친 노마 쇼이치野間省一 씨가 개원한 유치원이다. 또 아름다운 잔디로 덮인 15,000㎡의 부지는 원래 일본인 최초로 노벨상 후보에 오른 세균학자로 파상풍균 순수 배양에 성공한 후 1914년에 기타자토北里 연구소를 설립한 기타자토 시바사부로北里柴三郎의 별장이 있던 곳이다.

'아이들이 자연 속에서 신 나게 뛰어다닐 수 있는 유치원!'

노마 씨의 생각을 실현하기 위해 제안한 것은 툇마루였다. 드넓은 잔디를 향해 반쯤은 외부에 놓인 툇마루라면 아이들이 마음껏 이야기 나누고, 안팎을 뛰어다니며, 스스로 생각하고 행동할 수 있는 공간으로서 중요한 역할을 해내지 않을까 생각했다.

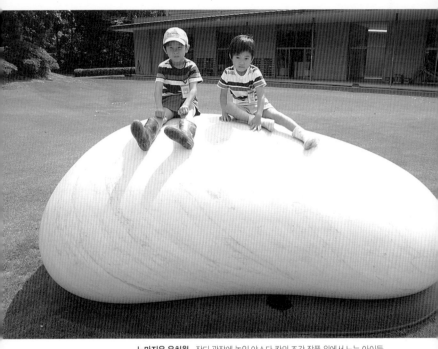

노마지유 유치원 잔디 광장에 놓인 야스다 칸의 조각 작품 위에서 노는 아이들

사진 제공: 《미시스 Mrs》 2005년 8월호, 문화출판국

또 노마 씨의 아이디어로 잔디 광장에 조각가 야스다 칸安田侃의 작품을 설치했다. 둥근 대리석 조각품 주위에서, 아이들이 그 위에 앉거나 올라타거나 드러눕기도 하며 저마다 자유로운 발상대로 마음껏 노는 광경을 보고 그의 의도를 이해하게 되었다. '놀이든 무엇이든 스스로 발상하고 창조하는 것의 재미를 아이들에게 알려 주고 싶다'는 바람이 담겨 있는 것 같았다.

노마 씨의 눈이 아이들을 향해 있음이 분명히 느껴졌다.

요코하마의 산들바람 보육원도 90세를 코앞에 둔 타카하타 아키라高畠輝 원장의 열정어린 의지로 실현되었다. 젊은 시절에 요코하마의 미션스쿨 페리스 여학원 대학フェリス女学院大学에서 공부했던 타카하타 선생은 인간성을 되살리는 열쇠는 바로 유아 교육에 있다는 것을 오랜 보육 경험을 바탕으로 신념을 갖고 호소해 오셨다. 어린 아이들이 저마다 가지고 있는 특성을 지속적으로 관찰하면서, 아이들의 이야기를 듣고, 과자 만들기나 털실로 뜨개질하는 법 등을 아이들과 함께 즐기면서 가르치는 과정에서 손과 머리를 함께 사용하는 것이 중요하다는 것을 배우게 하셨다.

이렇게 다음 세대를 짊어질 아이들에게 깊은 애정을 가진 여성들의 에너지에 늘 감동한다. 그 여성들의 강한 호기심과 풍부한 발상, 그리고 꿈을 실현하는 실행력을 남성들은 보고 배워야 한다.

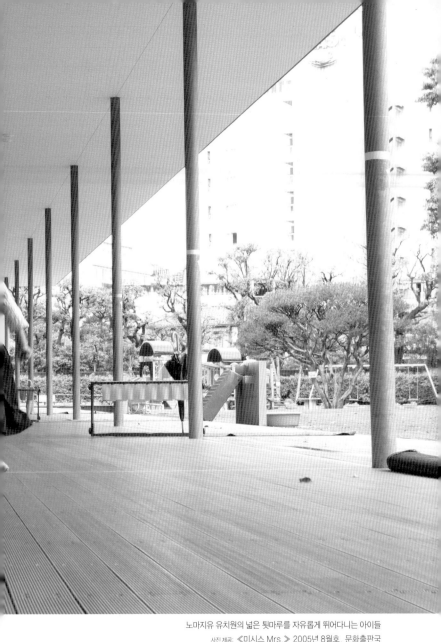

노마지유 유치원의 넓은 툇마루를 자유롭게 뛰어다니는 아이들

사진 제공: ≪미시스 Mrs.≫ 2005년 8월호, 문화출판국

굳센 여성들 2
예술을 위한 공간

10년 넘게 이어받은 꿈

여성들이 강인하다는 것은 비단 일본에 국한된 이야기는 아니다. 2001년에 미국 중서부의 주요 도시인 세인트루이스Saint Louis의 퓰리처 미술관The Pulitzer Foundation for the Arts 설계를 맡게 되었다. 이 프로젝트를 통해 다시 한 번 더 여성의 강인함을 깨닫게 되었다.

의뢰인인 퓰리처 부부와는 이전에 동양관 설계를 통해 친분이 있는 시카고 미술관The Art Institute of Chicago의 고 제임스 우드James N. Wood 관장의 소개로 알게 되었다.

1991년에 퓰리처 부부가 처음으로 나를 자택에 초대했을 때 무척 놀랐다. 식탁이 놓인 식당 벽에 모네의 대작 〈수련〉이 걸려 있었던 것이다. 진짜, 정말로 모네의 작품이었다. 주변에는 피카소Picasso의 작품들이 아무렇지도 않게 놓여 있었고, 그 밖에 마티스Matisse나 블랑슈Blanche의 작품들이 늘어서 있는 광경에 압도되었다.

샐러드, 치즈, 빵 등 점심 메뉴는 간소했지만 모네의 〈수련〉을

1991년, 세인트루이스
퓰리처 부부의 자택에서
퓰리처 부부(뒷줄),
아내 유미코와 저자(앞줄)

눈앞에 두고 명화와 조각으로 둘러싸인 공간에서 대접받았던 그
날의 식사는 내 생애 한 번도 경험한 적 없는 호화로운 것이었다.

정원에는 리차드 세라Richard Serra의 철판 조각품들이 열지어
늘어서 있었다. 또 알렉산더 칼더Alexander Calder의 작품이 푸른
하늘을 배경으로 흔들리고 있었다. 미국 미술 수집가의 안목과
재력에 새삼 감탄했다.

나에게 일을 의뢰하게 된 경위에는 현대 미술가 엘즈워드 켈
리Ellsworth Kelly와 리차드 세라의 추천이 있었다고 들었다. 퓰
리처 부부의 미술에 대한 깊은 조예와 이해에 그저 놀라울 뿐이
었고, 그들과 함께 일하는 것은 대단히 자극적인 동시에 긴장의
연속이었다.

부끄럽게도 그때 나는 퓰리처 부부가 우수한 보도 사진이나
다큐멘터리 작가에게 수여하는 세계적으로 유명한 퓰리처상을
창설한 바로 그 당사자들이라는 사실을 몰랐다. 일본인들의 귀에
'퓰리처'라는 영어 발음은 '프릿트아'라고 전혀 다르기 들리기 때

문이다. 후에 제임스 우드 관장에게 그 이야기를 듣고 무척이나 놀랐다.

처음 의뢰받은 것은 낡은 자동차 수리 공장을 개보수하여 미술관을 만드는 프로젝트였다. 그러나 설계가 거의 완료될 무렵 고령이었던 남편 조셉 퓰리처Joseph Pulitzer 씨가 암으로 돌아가셨다. 게다가 도시 계획법과 관련된 문제도 생기는 등 여러 가지 상황 변화로 인해 중간까지 진행되었던 프로젝트가 3년간 중단되었다. 그래도 부인 에밀리 퓰리처Emily Pulitzer는 포기하지 않았다. 굳건한 의지로 부지를 다른 곳으로 옮겨 미술관 프로젝트를 실현시켰다. 완성까지 십수 년의 세월이 걸렸다. 미술관 설계는 기본적으로 부인의 주도 아래 미술관의 기능성과 전시될 미술품에 관한 결정을 하며 진행되었다. 이 미술관 건축에 거는 부인의 열정에 늘 압도되었던 나는 어떻게 해서라도 그에 부응하고자 열심히 했다.

전시 공간은 리차드 세라나 엘즈워드 켈리 등 현역으로 활동하는 미술계의 거장들과 협력하면서 구성했다. 예술가를 설득하는 것은 매우 어려운 일이다. 그들은 자신의 주장이 마치 자신의 영혼인 양 마지막까지 자신들의 강한 의지를 양보하지 않는다. 원래 세인트루이스 미술관의 큐레이터였던 에밀리 역시 결코 자신의 의지를 굽히지 않았다. 그녀는 마지막 순간까지 온 힘을 다해 타협하지 않고 미술관을 건립함으로써 세상을 떠난 남편의 꿈을 실현시켰다. 미국에서 유수의 큐레이터로 인정받고 있는 그녀의 저

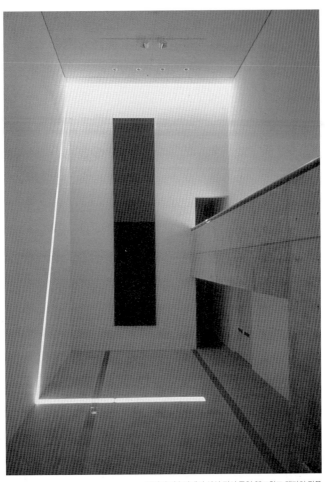

풀리처 미술관에서 상설 전시 중인 엘즈워드 켈리의 작품

력에 감탄이 절로 나왔다.

미술관의 경우 건물이 완성되었다고 해서 다 끝난 것이 아니다. 향후 매 전시회마다 어떤 작품을 관람객에게 보여 줄 것인지, 그 수완이 성공의 커다란 변수이다. 퓰리처 미술관이 계속 국제적인 평가를 받고 있는 것은 전적으로 에밀리의 역량 덕분이다. 미술과 건축에 대한 깊은 조예와 범상치 않은 열정을 모두 가지고 있는 에밀리는 실로 이상적인 클라이언트였다.

독일 프랑크푸르트Frankfurt에서 1시간 남짓 떨어진 교외에 오래된 작은 목조 주택을 개조하여 만든 돌 조각 미술관이 2010년에 완성되었다. 이 작은 미술관이 완성되기까지도 오랜 세월이 걸렸고 많은 사연이 있었다. 이 프로젝트에서도 끝까지 노력해 준 사람은 조각가 볼프강 쿠바흐Wolfgang Kubach의 아내이자 그녀 역시 예술가인 안나 마리아 빌름젠Anna Maria Wilmsen이었다.

1995년, 오사카에 있는 오래된 화랑 신쿄新居 갤러리의 신쿄新居 씨가 쿠바흐 부부를 사무소로 데리고 왔다. 소박해 보이는 거구의 예술가 부부가 고향인 독일의 시골 마을에 미술관을 짓고 싶다며 책 모양의 작고 무거운 대리석 조각품을 들고 상담하러 온 것이다. 두 사람의 열정에는 감동했으나 그들은 자금이 없다고 했다. 부부는 어떻게든 마련할 테니 설계를 맡아 주는 것으로 알겠다며 이야기를 마무리하고 돌아갔다.

몇 번 정도 편지와 자료를 주고받은 후 1997년에 다시 두 사람

쿠바흐 부부와
책을 모티브로 한 돌 조각 작품

이 흑백의 책 모양 대리석 조각품을 가지고 나타났다. 열정은 그대로였다. 구체적인 이야기도 조금씩이나마 진행되었다. 그 후 사무소 담당 직원이 현지를 방문해서 순조롭게 진행되는가 했으나 역시 자금 문제만큼은 쉽게 해결되지 않았다.

그러던 중 볼프강 쿠바흐 씨가 5년간의 암 투병 끝에 2007년 4월에 71세의 나이로 사망했다. 첫 만남 이후 10년이라는 긴 세월이 흐른 뒤였다. 미술관 건립을 포기할 수 없었던 부인 안나는 협력자들과 함께 미술관을 세우고 운영하기 위한 작은 재단을 만들었다. 나는 그들에게 건물을 완전히 새로 짓기보다는 독일 전통 가옥의 특성을 지닌 목조 주택을 개조하여 미술관을 만들자고 제안했다. 이런 나의 생각을 이해해 준 독일 사람들은 오래전부터 마을에 남아 있는 전통 주택을 찾아 나섰다.

건설에 필요한 최소한의 기술을 가진 마을 유지들과 예술인 가족들이 모두 모여서 옛 건물을 미술관으로 재탄생시키기 위해 힘을 합쳤다. 내가 그린 설계 도면을 손에 들고, 돌을 쌓고 콘크리

트를 혼합하고, 나무를 깎고, 벽을 하얗게 칠하면서 시간이 걸리더라도 직접 자신들의 손으로 예술가의 일에 참여하는 기쁨을 느끼며 완성해 냈다.

원래 건축이라는 일을 완성하기 위해서는 오랜 세월이 소요되지만 특히 해외 프로젝트는 클라이언트를 처음 만난 후 십수 년이 지나서야 겨우 완성되는 경우가 많다. 그럼에도 불구하고 시련을 시련으로 여기지 않는 긍정적인 사람들이 꿈을 가지고 하나가 되어 노력하면 반드시 좋은 결과로 이어진다.

특히 여성들은 언제나 꿈을 잃지 않는다. 그녀들과 함께했던 갖가지 건축 프로젝트를 통해 여성들은 끝까지 해내고야 마는 놀라운 추진력을 발휘한다는 것을 실감하고 있다.

에밀리 퓰리처와 안나 빌름젠, 그녀들의 공통점은 아름다움에 대한 깊은 애정, 지칠 줄 모르는 탐구심, 왕성한 호기심과 그로부터 솟구치는 에너지를 가졌다는 점이다. 나는 그런 그녀들에게서 힘을 얻었고 헤아릴 수 없이 많은 것들을 배웠다.

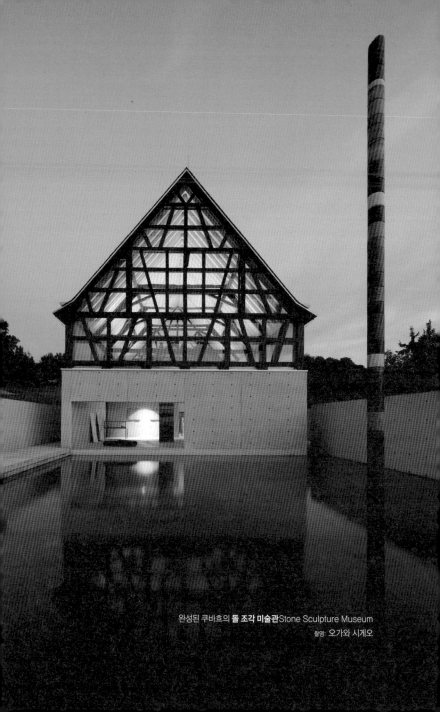

완성된 쿠바흐의 **돌 조각 미술관**Stone Sculpture Museum

촬영: **오가와 시게오**

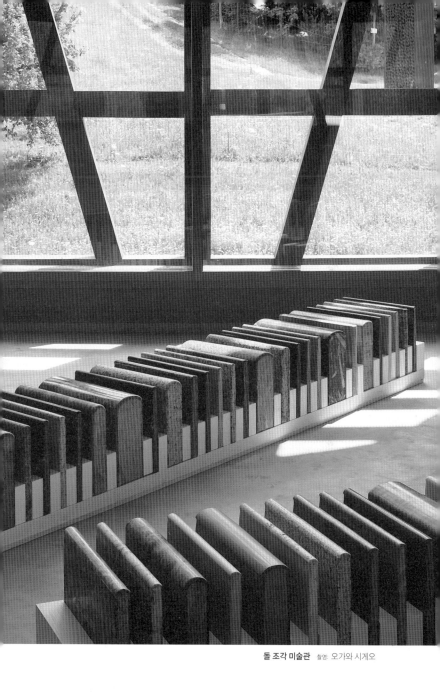

돌 조각 미술관 촬영: 오가와 시게오

세비야 만국박람회
팀의 힘

생각을 공유하며 수많은 난관을 극복하다

1992년 스페인에서 개최된 세비야 만국박람회에 일본은 오사카 만국박람회에서 실력을 발휘했던 사카이야 타이치 씨가 책임 프로듀서를 맡고 참가했다. 여러 파빌리온 후보 가운데 내 제안이 채택되어 나는 파빌리온 설계자로 선발되었다.

일본 정부의 대표는 당시 소니 회장 모리타 아키오盛田昭夫 씨가 맡았다. 늘 새로운 일을 추구하던 모리타 씨는 갓 시판되기 시작한 휴대 전화를 내게 가지고 와서 스페인에서 일본으로 전화를 걸어 보라고 재촉하기도 했다. 그때 난생 처음 휴대 전화라는 것을 사용해 보았다. 당시의 휴대 전화는 정말 거대하고 볼품이 없었다.

사카이야 씨는 '생성生成의 문화'를 테마로 제안했다. 나는 일본 문화의 발진 기지로 30m 높이의 목조 파빌리온을 설계했다. 그 파빌리온에 일본 건축 사상 가장 독창성이 풍부한 오다 노부나가織田信長가 세운 아즈치 성安土城의 천수각을 실제 크기의 모형으로 제작하여 전시할 계획이었다.

일본의 정신을 표현하기에는 목조가 적격이다. 그러나 스페인 측에서 반대 의견이 나왔다. 스페인은 석조 문화의 나라이기 때문에 대규모 목조 건축을 대상으로 한 법규가 없어서 곤란하다는 것이었다. 이에 목조를 규정하는 법률이 없으면 만들면 된다는 의지를 가지고 임했더니 스페인 측도 한발 물러섰다. 그러나 그 후에도 악전고투의 연속이었다.

나는 어떻게 해서든 대형 목조 구조물을 실현시키고 싶었다. 일본 목수들을 중심으로 스페인, 모로코, 프랑스 등의 직공들이 협동해서 국제적인 팀을 만들고, 목조에 관해 수차례 대화를 나눴다. 목조에 대해 모두가 충분히 이해한 다음에 공사에 착수했다. 재료는 아프리카 등 세계 각지로부터 모았다.

일본관은 관람객 수나 평판이 모두 우수했다. 국제적 색채가 강한 팀이 세계 각지에서 들여온 건축 자재로 일본 문화의 상징인 목조 건축을 만든 그동안의 과정이 알려져서이기도 했으나, 한 가지 더 예상치 못한 운도 따랐던 것이다.

1990년에 시작된 걸프 전쟁의 영향으로 각국의 파빌리온 공사가 중단되었는데 일본관만은 예정대로 공사를 계속했다. "한 번 결정한 일은 무조건 실행한다."라는 일본 정부의 판단은 후에 문제시 되었지만, 어쨌든 긴박한 세계정세 속에서 일찌감치 완성된 일본관은 결과적으로는 얄궂게도 언론 매체의 관심을 한 몸에 받게 된 것이다.

그때 루치아노 베네통Luciano Benetton 씨가 일을 의뢰하기 위

위: 세계 최대 규모의 목조 건축으로 세워진 일본관 촬영: 마쓰오카 미쓰오
아래: 루치아노 베네통과 저자

해 내가 머무르던 세비야의 호텔로 전화를 걸었다. 베네치아 인근의 트레비소Treviso 거리에 위치한 17세기의 낡은 집을 개보수하여 아트 스쿨 '파브리카FABRICA'를 만드는 계획이었다. 세비야에서의 경험을 살려 현지의 역사가, 구조 기술자, 설비 기술자들을 모아 팀을 만들어서 이 벅찬 프로젝트에 착수했다. 팀원들의 공통점은 모두가 진심으로 건축을 좋아한다는 것이었다. 영어도 못하는 내가 그들과 의사소통이 가능했던 것은 서로 건축에 대한 깊은 애정과 강한 의지가 있었기 때문이다.

후에 프랑스 실업가 프랑수아 피노 씨와 베네치아에서 작업한 두 개의 프로젝트도 이 팀이 맡았다. 부분적인 개보수를 통해 역사적인 건축물을 보존하면서 미술관으로 재탄생시키는 프로젝트였다. 'ANDO 반대'라고 적힌 전단지가 베네치아 거리 여기저기에 붙여졌다. 건축의 원조라고 할 수 있는 이탈리아의 건축에 일본인이 손대는 것을 허용하기 어려운 그들이 이해가 되었다. 그런데 피노 씨는 그 전단지가 오히려 광고 효과가 있어서 좋다며 웃고 있었다.

수많은 난관에도 불구하고 무사히 완성에 이를 수 있었던 것은 다름 아닌 팀의 힘이었다. 강한 팀을 어떻게 만드는가, 그것이 핵심이다.

파브리카FABRICA 촬영: 프란체스코 라디노Francesco Radino

세토우치
아름다운 풍경 부활을 위한 나무심기

다음 세대에 전하는 자연을 사랑하는 마음

일본인의 미의식은 사계절의 변화가 풍부한 자연의 풍경 속에서 자라났다. 축복받은 환경 속에서 길러지는 세계적으로 드물게 섬세한 감성과 함께 가족, 지역 사회, 자연환경을 사랑하는 마음을 다음 세대를 짊어질 아이들에게 전달해 주어야 한다.

니시노미야 인근 바닷가에 동생들이 살았던 적이 있어서 세토나이카이瀬戸内海에 대한 각별한 추억이 있다. 어린 시절, 여름이면 곧잘 메이오鳴尾 해변에 수영하러 갔다. 멀리 아와지 섬의 그림자를 보며 평화롭고 아름다운 풍경 속에서 해가 저물 때까지 놀곤 했다.

에도 말기에 일본을 방문했던 독일인 의사 지볼트Siebold는 일본인의 민족성과 풍경을 높이 평가했는데, 그중에서도 세토나이카이의 아름다움을 극찬했다고 한다. 500개 이상의 녹음이 우거진 섬들이 떠 있는 세토나이카이는 예부터 매우 근사한 경관을 자랑하고 있었다. 그런데 육지에서 가까웠기 때문에 성을 짓는 등 대규모 건축을 할 때 이곳의 섬에서 자갈이나 돌을 채굴해 사

용했다. 20세기 후반에 들어서는 연안 지역의 공업화로 자연 파괴 현상이 진행되어 공장 매연과 폐수로 공해가 발생하고, 산업 폐기물 투기로 푸르른 녹음이 사라져 참담한 모습의 민둥산이 되어 버렸다.

테시마豊島의 산업 폐기물 문제에 대항해 싸워 온 나카보 고헤이中坊公平 씨, 후에 문화부 장관이 되었던 가와이 하야오河合隼雄 씨와 함께 2000년부터 '세토우치 올리브 기금' 녹화 활동을 시작했다. 황폐한 섬에 아름다운 자연 풍경을 다시 되찾아 주기 위해 1구좌당 1,000엔의 기부금을 모아 민둥산을 중심으로 나무를 심는 활동이었다.

야마구치山口 현 출신으로 세토나이카이를 사랑하는 또 한 사람, 패션 회사 패스트 리테일링Fast Retailing 대표 야나이 다다시柳井正 씨도 이 활동에 찬성하고 나섰다. 전국 유니클로 매장에서 뜻을 함께하는 사람들을 모집하여 도요시마 나무심기 운동에 자원봉사자들을 지원해 주셨다.

유니클로의 글로벌 전략을 이끌고 있는 야나이 씨가 세토우치에서 누구보다 열심히 나무심기 운동을 벌이고 있는 모습을 연상하기는 어려울지도 모른다. 한 경영인이 가지고 있는 의외의 모습이라고 할 수 있다. '세토우치 올리브 기금'은 그러한 분들의 강력한 협조 덕분에 현재 3억 8천만 엔의 기부금이 모였고, 지금도 착실히 나무심기 활동을 계속하고 있다.

이 활동의 일환으로 세토나이카이의 외딴섬이나 연안에 있는

위: 나오시마에 있는 쿠사마 야요이의 조각 〈호박南瓜〉과 세토나이카이
가운데: 세토우치 올리브 기금 활동의 일환으로 초등학교 학생들에 의해 펼쳐지는 도토리 네트워크
아래: 세토우치 올리브 기금의 로고 마크

초등학교들과 협력하여 어린이들이 도토리를 줍고 발아시켜서 키우는 프로그램도 시작했다. 고베 시 기다北 구에 있는 나가오長尾 초등학교가 가장 열심이다. 2007년에 학교 건물을 새로 지어서 이곳으로 이전해 왔는데, 원래 개발 분양지였던 부지라서 주변에는 푸른 나무들이 전혀 없었다.

프로그램은 1학년 때 도토리를 발아시켜서 학교 주변에 심고, 졸업할 때까지 자기가 심은 나무를 돌보는 것이다. 묘목이 자라는 데 3년, 묘목을 땅에 옮겨 심고 뿌리내리는 데 3년이 걸린다. 아이들이 졸업할 무렵이면 자기들이 심은 나무가 자라 작은 숲으로 성장한다. 그들만의 추억의 숲이다.

그러나 이 프로그램에 모두가 찬성하는 것은 아니다. 일부 부모나 교사들은 익숙하지 않은 작업 때문에 '아이들이 다치기라도 하면 어떻게 하느냐'며 반대했다. 다양한 의견이 있겠지만, 흙투성이가 되어 묘목을 심고 물을 주는 경험들이 강인한 생명력을 가진 인간으로 자라나는 데 토대가 된다고 생각한다.

아이들은 이 프로그램을 통해 생명이 있는 것에 대한 신기함을 느끼며 자신이 직접 심은 나무를 열심히 돌보고 있다. 나무를 건강하게 키워 가는 아이들의 모습에서 지금 우리 사회에 절실히 필요한 것이 보인다.

세토우치

/

오모테산도 힐스
'마음의 풍경'을 건축에 담아

100명의 반대도 끈질기게 설득하다

1996년에 도준카이 아오야마同潤会青山 아파트의 재개발 계획을 의뢰받았다. 재개발 계획에서는 토지 소유자들과의 의견 조정에만도 엄청난 노력을 기울여야 하기 때문에 새로운 제안을 하기가 어려운 것이 일반적이다. 이 계획도 마찬가지로 내가 재개발 계획을 담당하는 것에 158명의 토지 소유권자 중 100명이 반대하고 10명이 찬성할 정도로 당초 찬반 비율이 심각했다.

반대자들을 설득하기 위해 수차례 협상을 시도했지만 그들은 고집스럽게 자신들의 의견을 바꾸려 들지 않았다. 기존 아파트에 대한 애착이 강해서 다시 짓는 일 자체를 바라지 않는 것도 무리는 아니었다. 아파트의 노후화가 진행되어 더 이상 재개발을 피할 수 없다는 것을 이치상 이해는 하지만 새로운 재개발 계획에 쉽게 동의하기는 어려운 상황이었던 것이다.

정 그렇다면 나도 각오를 단단히 다지기로 했다. 반대자들을 납득시켜서 일을 진행하려면 서로 간의 이해가 불가결하다. 반대자의 의견과 찬성자의 의견을 충분히 잘 듣고, 철저한 대화를 나

누면서도 타협 없이 앞을 향해 전진할 것을 다짐했다.

그러나 3개월에 한 번 협의 회의를 할 때마다 마음이 심란해졌다. 수많은 반대자들을 상대로 의견을 교환하는 지옥 같은 시간이었지만, 그래도 차분하게 시간을 들여 대화를 거듭해 나갔다.

건축을 하는 행위는 사람을 키우는 것과 비슷하다. 인간과 마찬가지로 부지에도 성격이 있다. 동일한 조건은 하나도 없다. 건축가는 우선 기존 건물이나 거리의 경관으로부터 그 부지의 개성을 정확하게 파악하고 그 개성을 살려서 계획해야만 한다.

교육도 본래 아이들이 지니고 있는 성격에 맞는 방법으로 각자 가지고 있는 능력을 신장시키는 방향으로 나아가야 한다. 전후 일본에서 행해져 온 획일적인 교육 시스템의 문제점도 바로 여기에 있다. 아이들 저마다의 개성을 무시한 교육은 마치 일본 어디를 가도 볼 수 있는 단조로운 조립식 주택이 가득 늘어선 거리처럼 무미건조하고 깊이가 없는 인간을 키워 내고 있다.

기존의 아오야마 아파트에서 가장 두드러진 특징은 '모여 산다'는 의도가 분명하게 드러나는 중정이었다. 새로운 계획도 그 개성을 살려서 삼각형 모양의 광장을 중심으로 구성하였다.

이 집합주택을 처음 방문한 것은 1964년, 도쿄 올림픽이 개최된 해였다. 오랫동안 느티나무 가로수와 하나가 되어 오모테산도表参道의 경관을 이뤄 온 운치 있는 외관이 매우 인상적이었다.

1923년의 간토 대지진 이후 도쿄 시장이었던 고토 신페이後藤新平 등은 제도帝都 부흥 계획의 일환으로 새로운 형식의 도시 주

택 공급 조직인 '도준카이'를 발족했다. 1927년에 지어진 아오야마 아파트도 사람들이 안심하고 살 수 있는 안전한 집합주택의 시도로 도쿄나 요코하마에 건설되었던 '도준카이 아파트' 중 하나였다.

이번 재건축 계획의 주제는 반세기 가까이 이어져 내려온 '마음의 풍경'을 어떠한 형태로 남길 것인가로 정했다. 우리는 건물 높이를 느티나무 가로수 높이와 비슷한 정도로 가능한 낮추기로 하고, 주위의 기존 풍경을 설계에 포함시켜서 건물과 어떻게 조화시킬까를 두고 고민을 거듭했다. 그 결과물이 바로 다음 시대를 향한 오모테산도 도준카이 아오야마 아파트의 '재생'이었다.

또 나는 기존 아파트 부지의 남동쪽 끝에 있던 건물 한 채를 보존하자고 제안했다. 새로운 건물이 기존의 경관뿐만 아니라 사람들의 마음속 풍경과도 일체가 되어 지속되기를 바라는 의도에서였으나, 토지 소유권자들은 거세게 반발하고 나섰다. 노후화로 인해 천장은 낮아지고 안정성에도 문제가 많은 이 건물을 굳이 남길 필요가 있겠느냐는 그들의 주장에도 일리가 있었다. 그러나 대화를 거듭하면서 해결책을 찾았고 결국 4년이 넘는 시간이 걸려서 그 한 채를 원형 그대로 보존하는 것에 최종 합의했다.

기존의 풍경을 지키기 위해 건물의 높이는 지상 6층으로 제한하고 용적을 확보하기 위해 지하 30m까지 깊숙이 파내려가야 했다. 게다가 부지 지하에는 지하철이 지나가서 공사로 인한 진동이 허용되지 않았고, 지상에는 사람과 차의 통행량이 많아 공

느티나무 가로수 높이를 넘지 않도록 지어진 오모테산도 힐스

사 부지로서는 최악의 조건이었다. 그러나 우려와는 달리 시공을 담당한 건설 회사는 이런 상황에서도 300m나 되는 길이의 거대한 건축물을 한 치의 오차도 없이 완성해 냈다. 일본 건축 기술의 우수성에 새삼 감탄할 수밖에 없었다.

건축 내부에는 오모테산노 언덕의 기울기에 맞춰서 20분의 1 기울기의 경사로를 입체적으로 짜 넣었다. 이러한 계획은 최대 토지 소유자인 모리森 빌딩의 모리 미노루森稔 사장과 대화하면서 만들어진 것이다. 나는 상점에 높이차가 생긴다는 이유로 처음에는 반대했다. 그러나 실제 크기의 부분 모형을 만들어 검토한 후에 그 아이디어를 도입하면 나름대로 재미있는 건축이 만들어지지 않을까 생각되어 설계에 반영했다. 항상 도시나 건축만 생각하는 모리 씨의 거리 조성에 대한 깊은 애정을 존경한다.

설계를 진행하는 데 있어서 가장 중요한 것은 사용자의 의견을 제대로 듣는 것이다. 토지 소유권자들과 함께 대화하고 논쟁을 벌이기도 하면서 무수한 논의를 거친 덕분에 서로 타협 없는 건축을 실현시킬 수 있었다고 생각한다.

또한 이 힘겨운 공사를 해낸 기술자들이 매우 뛰어났다. 세계 각지에서 건축을 하고 있는 나는 일본의 건축 기술이 세계 제일이라고 자부한다. 이 프로젝트에서도 기술자들은 품질과 일정을 철저하게 관리함으로써 까다로운 조건의 공사를 완성시켰던 것이다. 그들과 함께 일을 성취할 수 있었던 것이 자랑스럽다.

도쿄 올림픽·바다의 숲
쓰레기 산을 푸른 숲으로

하나뿐인 지구를 위해 할 수 있는 단 한 가지 일

얼마 전 도쿄 시가 2020년 올림픽 개최 후보지로 다시 입후보되었다.

도쿄는 일본의 엔진이다. 요 몇 해 사이 하강세이던 일본은 2011년 3월의 동일본 대지진 재해로 막대한 피해를 입어 회복이 불가능할 정도의 상황이 되었다. 이제 다시 활력을 되찾아 강해지기 위해서는 먼저 도쿄가 강해져야만 한다. 버블 경제 붕괴 이후 20여 년째 침체 중인 일본 사회이지만, 지진 재해로부터의 부흥과 새로운 국가를 구축하기 위해서는 앞으로의 10년을 향해 새로운 한 걸음을 힘차게 내딛어야 할 때다. 그 근본에 있는 생각은 지난번 브라질과의 경쟁에서 아깝게 졌던 2016년 올림픽 도쿄 유치 활동 당시와 같을 것이다.

2006년 5월, 도쿄 도지사 이시하라 신타로石原慎太郎 씨로부터 아무런 사전 접촉도 없이 올림픽 도쿄 유치 계획의 그랜드 디자인에 협력해 달라는 요청을 갑자기 받았다. 그때 당시 강력한 리

더십을 발휘하고 있던 이시하라 씨에게 "저의 생각이 조금은 반영되는 건가요?"라고 물으니, "물론이죠."라고 답을 주었다.

왜 도쿄 도민도 아닌 내가 올림픽 도쿄 유치를 위한 계획에 참가하고자 결심했을까? 되돌아보면 1964년에 개최된 도쿄 올림픽 낭시 나는 한창 20대 청춘이었다. 가끔 방문했던 도쿄는 오사카에 사는 나에게는 정말 대도시로 여겨졌다.

그 도쿄라고 하는 도시가 점차 근대화되어 단게 선생의 명작인 요요기代代木 체육관을 비롯한 경기 시설들이 만들어지고 공원이 정비되면서 모든 것이 새롭고 신기하게 바뀌었다. 바로 일본이라는 국가가 종전부터 국민 모두가 한마음으로 부흥을 향해 일한 끝에 일궈 낸 꿈의 실현이라고 할 수 있다. 일본인은 목표가 주어지면 그야말로 죽을 힘을 다해서 앞을 향해 나아가고, 그 목표를 현실로 만드는 데 뛰어난 국민이다.

60년대의 일본은 올림픽과 만국박람회 개최라는 세계적인 행사를 두 개나 성공시켰다.

나는 또다시 꿈을 실현시켜서 일본 국민들이 힘을 낼 수 있도록 돕고 싶다는 생각에 협조 요청을 받아들인 것이다.

도쿄 도는 2016년 올림픽 개최를 목표로 유치 활동에 힘을 쏟고 있었지만 도쿄에서의 올림픽 개최는 국민 전반에 걸쳐 찬성을 얻지 못했고, 이는 국제 올림픽 위원회의 채점에 악영향을 미쳤다. 대다수의 도쿄 도민들은 올림픽 개최를 위해 도시 개조를 한다며 도로 여기저기를 파헤치면서 복잡한 상황을 만들 것을 우려

해서 반대한 것이다. 도민 이외에도 반대 의견들이 많았다.

수도인 도쿄에 모든 것을 집중시키는 것에 물론 이견이 있을 수 있고, 지방의 피폐 상태는 손을 쓸 수도 없을 정도니 그러한 의견을 이해 못하는 것은 아니다. 그러나 일본 전체를 이끄는 도쿄의 활력을 되찾는 데 크나큰 경제적 자극이 되는 올림픽 유치는 상당한 의미가 있다.

그런 까닭에 10년 후의 도쿄의 모습을 어떻게 그릴까, 이 중책을 담당하는 위원으로 지명된 것은 영광이었다. 그러나 어쨌든 나는 도시 계획 전문가는 아니다.

가장 우선하여 생각한 것은 풍경을 중심 테마로 하여 대규모 도시 개조 없이 기존 시설을 개보수하여 사용하고 새로운 시설은 최소화한다는 것이었다. 선수들의 불필요한 이동을 피하고자 반경 8㎞ 이내에 선수촌이나 연습장을 계획했다. 녹음을 정비하고 전신주를 지하로 매설하거나 학교 교정에 잔디를 심는 등 할 수 있는 일을 해 나기로 계획했다.

그러한 테마로 녹지 회랑緑の回廊, 일명 바람의 길風の道을 중심으로 하는 그랜드 디자인 10년 계획안이 완성되었다. 예를 들면, 전신주를 지하에 매설하고, 지구 온난화에 대비하여 초등학교 운동장에 잔디를 심고, 옥상이나 벽면을 이용한 녹지 조성을 계속해 나가는 등 이제까지 경제성을 최우선했던 도시 개발과는 달리 지구 환경이나 경관을 중시하는, 다음 시대를 향한 새로운 도시 조성의 움직임이 시작되었다.

도쿄 도시 재편성을 위한
그랜드 디자인 콘셉트Grand Design Concept

도쿄가 향후에도 점점 더 '매력적인 도시'가 되기 위해 필요한 것은 이전 1964년 도쿄 올림픽 개최 때 추구했던 것과 같은 도시 기반 시설 정비에 의한 '성장'이 아니라, 이제부터의 목표는 국가의 단순한 발전안과는 다른 것이어야 한다. 시장 원리에 치우쳐 비대화된 도시에 제동을 걸고, 인간과 자연의 균형 잡힌 공생을 추구하는 환경을 어떻게 만들어 갈 것인가에 대한 종합적인 시각에서 도시를 재편성해야 한다. 그것이 도시의 '성숙'이라고 생각한다.

또한 원자력에만 의존해 온 일본의 에너지 정책이 근본적으로 재고되고 있는 현 시점에서, 순환 에너지를 어떻게 효율적으로 창출할 것인지도 도시 재정비와 깊이 관련이 있다.

전력이 한정되어 있다고 생각하지 않고 문자 그대로 물 쓰듯이 사용했던 생활 습관을 고치지 않으면 안 되는 이 시점에, 에너지를 대량 소비하는 축제인 올림픽을 어떻게 자리매김하고 일본의 부흥과 어떻게 연결시킬 수 있을까? 서로 의견이 다른 사람들이

라 하더라도 진지한 자세로 일본의 미래상을 그리며 진취적으로 논의를 거듭해야 한다.

뉴욕이나 파리, 런던 등 전 세계 사람들을 매료시키고도 남을 거대한 스케일을 가지고 있으면서도 인간미를 잃지 않은 도시들은 대부분 수백 년이라는 긴 세월에 걸쳐 계획적으로 정비되어 왔다. 역사를 살리면서 교통수단의 변천에 따라 도로를 정비하고, 공원과 같은 인공 자연과 미술관이나 박물관 등의 문화 시설을 적절히 배치하는 등 선조들의 고민과 성찰의 결과로 현재의 모습이 된 것이다. 그런데 도쿄를 비롯한 일본의 대도시들은 전후 타고 남은 들판에 경제 성장과 함께 급속도로 발전하면서 복잡한 거리가 형성되었다. 유럽이나 미국에서 볼 수 있는 계획적인 도시 조성과는 거리가 먼 도시의 모습이라고도 할 수 있다. 그러나 아직 늦지는 않았다. 특히 도쿄는 지금도 격변하고 있다. 그것을 계획적으로 조절할 수만 있다면 충분히 더욱 매력적인 도시로 '성숙'할 수 있다고 생각한다.

보다 더 좋은 환경 도시를 만들기 위한 작업의 일환으로 발족한 것이 '바다의 숲 모금'이었다. 도쿄 해안에는 도시 활동의 결과로 생겨난 쓰레기와 잔토가 30m나 쌓여 있는, 골프장으로 치면 18홀 넓이의 쓰레기 매립장이 있다.

이 쓰레기 산을 푸른 숲으로 다시 태어나게 할 수는 없을까?

당치도 않은 엉뚱한 계획이긴 했으나 만약 실현되기만 한다면 세계 대도시들이 직면하고 있는 생활 폐기물 문제의 해결책으로

제시할 수 있다고 생각했다.

시민들로부터 1구좌에 1,000엔씩의 기부금을 모아 이 쓰레기 산에 묘목을 심고 가꾸어서 바다에 떠오른 아름다운 숲으로 재생시킨다. 그것이 계획의 취지였다. 관민의 협력 없이는 실현할 수 없나며 이시하라 신타로 도쿄 도지사가 적극적으로 찬성하며 협력하겠다고 나서 주었다.

기존의 녹색 도쿄 모금과 바다의 숲 모금을 하나로 통합하기로 계획했다. 이것이라면 도시 재생 계획의 상징적인 존재가 될 수 있다고 생각했다.

쓰레기 문제와 온난화가 전 세계 공통의 문제가 된 지금, 도쿄의 '바다의 숲'은 세계를 향한 한 가지 해결책으로서 '지구의 숲'을 이루어 달라는 염원을 담고 있다. 그러나 일반 시민들의 찬성을 얻지 못하면 이 계획은 이루어지지 않는다. 불안 가득한 출발이었지만, 시민 호소에 즈음하여 아일랜드의 록 밴드 U2의 보노나 2011년 9월 세상을 떠난 환경운동가 왕가리 마타이Wangari Maathai 씨 등이 참여해 주어서 활동에 큰 도움이 되었다. 그 덕분인지 일반 시민부터 대기업에 이르기까지 기대 이상의 찬성을 얻어 햇수로 5년 만에 당초 목표했던 50만 구좌, 5억 엔 기부를 달성했다. 이후에도 나무심기는 정기적으로 진행되어 현장에는 짙푸른 숲이 자라나고 있다.

2011년 3월 동일본 대지진 재해에서 도호쿠뿐만 아니라 간토 지방도 심각한 피해를 입었다. 원전 사고까지 포함하여 피해 규

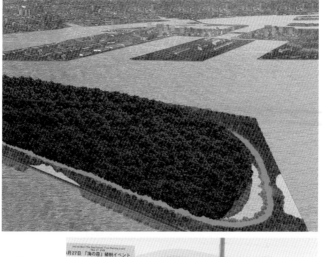

위: '바다의 숲' 이미지
아래: '바다의 숲' 식수식
오른쪽부터 저자, 뮤지션 보노, 이시하라 신타로 도쿄 도지사

모는 헤아릴 수도 없으며 부흥으로 가는 길은 아직도 멀기만 하다. 그러나 지진 재해는 사람들로 하여금 생활을 되돌아보는 계기를 마련해 주었다. 도심부에는 절전이 요구되고, 안전하고 안심할 수 있는 대체 에너지 기술 개발이 서둘러 진행되고 있다. 향후 시十 환경 선제에 대한 대책을 강구하는 과정에서 이번에 일본이 겪은 호된 경험을 떠올려야 하는 날이 반드시 올 것이다. 이 '바다의 숲'도 자연과 함께 살아온 일본인들이 세계를 향해 환경과의 공생이 중요하다는 것을 호소하는, 순환형 사회의 상징이 되기를 바란다. '자연과 함께 산다'는 메시지를 지구 전체에 전달하고 싶다.

저자의 '바다의 숲' 스케치

벚나무 심기
시민의 손으로 가꾼 건강한 거리

오사카 사람들에게 면면히 흐르는 공공 정신

"오사카가 활기를 잃었다."라는 말이 들린 지 오래다. 천하의 부엌이라고 불리며 에도 시대부터 일본 내 모든 물자가 모여들어 상업·경제 도시로 번영한 오사카는 메이지 시대 이후에도 '연기의 도시'로 불릴 정도로 발전하여 도쿄 버금가는 대도시였다. 그 활기는 전후 일본의 경제 발전이 정점에 이르러 1970년 오사카 만국박람회를 개최했던 시기까지 계속되었다. 그런데 성공에 취해 있었던 탓인지 80년대 이후는 하강 일변도이다.

오사카는 예부터 '상인의 고장'으로 정부나 관청에 의지하지 않고 시민 주도형으로 도시를 조성해 온 곳이다. 막부 말기에 오가타 코안緒方洪庵이 오사카에 세워 번영했던 사립학원 데키쥬쿠適塾의 정신을 이어받아 만들어진 오사카 대학은 반관반민半官半民으로 설립되어 비용의 절반을 민간에서 부담했다고 한다. 소위 옛 제국 대학들 가운데 오사카 대학은 다소 이단적이었다. "국립대학은 도쿄에 이미 있으니 오사카에 국립대는 필요 없다."라는 정부 방침에 대항하여 오사카 경제계에서 자신들의 돈을 내놓은

것이다.

오사카 사람들의 강인한 의지와 높은 공공 정신을 느낄 수 있는 에피소드들은 많이 있다. '물의 도시'라고 불리는 오사카에는 팔백팔교라고 할 정도로 수많은 다리가 있는데, 그 대부분이 시민들이 기부한 돈으로 만들어진 것이다. 스미토모住友 집안이 기증한 나카노시마 도서관, 증권 투자자였던 이와모토 에이노스케가 기증한 중앙공회당 등 민간이 만든 건축은 지금도 오사카의 경관을 구성하는 중요한 요소이다. 오사카의 상징을 만들기 위해 쇼와 초기에 재건된 오사카 성도 민간의 기부로 만들어진 것이다.

이 정신을 이어받아 자신들의 고장을 스스로 만들어 가기 위해 2004년에 '벚꽃 모임·헤이세이의 거리桜の会·平成の通り抜け'를 발족했다. 오사카 중심에 흐르는 큰 강변에는 전국적으로 잘 알려진 조폐국의 벚꽃 거리를 포함하여 약 4,800여 그루의 벚나무가 심어져 있었다. 여기에 3,000그루의 벚나무를 더 심어서 일본 제일의 벚꽃 명소이자 시민의 정원을 조성하는 계획을 세웠다. 벚나무 가격은 향후 30년 동안의 관리 비용을 포함하여 한 그루에 15만 엔 정도이므로, 총 4억 5천만 엔을 목표로 시민들로부터 1구좌에 1만 엔씩 기부금을 모금하기로 했다.

'구두쇠'로 유명한 오사카 사람들이 과연 기부금을 낼 것인지 의문이었다. 또 하천 부지의 관할이 오사카 시, 오사카 부, 정부 등으로 복잡하게 얽혀 있었다. 여러 문제들이 산적해 있어서 몹

2005년 1월, 최초의 한 그루를 심는
고이즈미 준이치로 전 수상

시 불안했다.

계획은 대담하게 추진하지 않으면 안 된다. 당시 압도적인 인기를 끌고 있던 고이즈미 준이치로小泉純一郎 수상에게 나무 한 그루 심어 달라고 과감하게 부탁하니 흔쾌히 수락해 주셨다. 2005년 1월 8일, 고이즈미 수상을 초청한 제1회 기념식수 행사가 열렸고 나무심기 활동이 본격적으로 시작되었다. 예상을 뒤엎고 수많은 사람들이 동참해 주어서 불과 반년 만에 목표액의 절반 이상인 2억 5천만 엔이 모였다. 오사카 시, 오사카 부, 정부가 모두 경계를 초월하여 협력한 덕분이다.

이전 경제부 장관 시오카와 마사주로塩川正十郎 씨에게도 도움을 요청하니 협력해 주셨다. 처음에 '300명을 모으겠다'고 하셔서 무척이나 놀랐는데, 최종적으로 800명 이상의 기부자를 모아 주셨다. 시오카와 씨는 "정치가는 자신이 발언한 것 이상을 해내지 않으면 신용을 얻을 수 없다."라고 말씀하셨다.

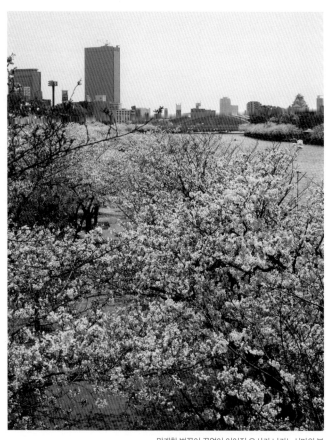

만개한 벚꽃이 끝없이 이어진 오사카 나카노시마의 봄
촬영: 이치카와 카오리市川 かおり

무리인 줄 알면서도 시작한 '벚꽃 모임' 프로젝트에 오사카 부지사와 오사카 시장도 협력하여 햇수로 7년에 걸쳐 3천 그루의 나무심기를 완료했다. 모인 기부금은 5억 2천만 엔에 달했다. 그러나 이 활동은 여기서 끝이 아니다. 우리가 함께 심어 놓은 벚나무들을 앞으로 튼튼하게 잘 키워 나가는 일이 더 중요하다.

벚나무 심기에 이어서 '쓰레기를 배출하지 않는 마을 만들기'도 시민들에게 호소하고 있다. 일본에서 가장 아름다운 도시를 목표로 하여 오사카 사람들의 공공 정신에 한 번 더 기대를 걸어 보고 싶다.

동일본 대지진 재해
지금은 하나로 뭉쳐야 할 때

청렴과 끈기로 난국을 극복

동일본 대지진 재해로 잘 알고 지내던 토목 건축 공사 사장 스즈키 게이이치鈴木惠一 씨가 사망했다. 지진 직후에 미야기宮城에 사는 그의 안부를 확인하기 위해 몇 번이나 연락을 했지만 답이 없었다. 그러던 중 신문의 사망자 통지란에서 '시치가하마七ケ浜, 스즈키 게이이치(55)', 그의 이름을 확인하고는 '역시나!' 하며 어깨를 툭 떨어트렸다.

그와 처음 만난 것은 1987년이었다. 도호쿠 박람회에서 파빌리온을 함께 만들었다. 단관비계 파이프로 건축을 만든다는 전례 없는 계획에 "이 일은 나에게 맡겨 달라."라며 한마디로 응해 주었다. 그는 10여 명의 인부들을 동원하여 까다로운 공사를 해냈다. 결국 자신이 한 말을 지킨 것이다. 그들은 20m 높이의 단관비계 파이프 위에서 아슬아슬 흔들리며 작업을 했다. 그래도 문제를 차곡차곡 해결하며 건축물을 세워 올렸다. 나는 그의 장인 정신에 깊이 감동했다. 그런데 그 강인했던 스즈키 씨가 쓰나미에 휩쓸려 간 것이다.

스즈키 씨는 파이프 건축이 끝난 뒤에 아사쿠사에 시타마치 카라자를 재구축할 때도 달려와 주었다. 그간 서로 잘 만나지는 못했지만 언제나 시원시원하고 장인의 아름다움과 강인함이 느껴지며 일본인 특유의 협동심과 인내력을 가지고 있던 그가 이번 재해 속에서 많은 사람을 구하려고 정신없이 뛰어다니다 자신의 생명을 잃은 것은 아닌지 안타까웠다.

이번 지진 재해는 도저히 상상조차 할 수 없는 피해를 가져왔다. 지진, 쓰나미, 원전 폭발 사고 등 연이은 재해로 인해 지금도 눈에 보이지 않는 불안감이 일본 전역을 뒤덮고 있다. 자연의 엄청난 괴력에 모든 것이 파괴되는 영상을 눈앞에서 목격하며 인간의 무력함을 뼈저리게 느꼈다.

지금이야말로 국가는 비상 사태를 선포해야 한다. 그리고 국민 모두가 혼신의 힘을 다해 재해지 사람들을 도와야 한다. 보도되고 있는 피해 상황은 시시각각으로 변하고 있다. 며칠 동안이나 집에 갇혀 있다가 자위대에 의해 겨우 구출된 할머니가 모든 분들에게 폐를 끼쳤다고 사죄하며 정중하게 인사하는 모습이나 자신들의 힘으로 반드시 고향을 부흥시키겠노라고 목소리를 높이는 재해지 아이들의 모습을 보고 마냥 눈물이 났다.

나는 현재 아시아의 많은 프로젝트를 담당하고 있는데, 대지진 재해 직후 중국, 한국, 대만 등의 클라이언트들로부터 기부금을 보내겠다는 연락을 받았다. "어디로 보내면 되나요?"라는 문의가

매일매일 들어온다. 도움이 되길 바란다며 고액의 수표를 보낸 사람도 있다. 그들은 같은 인간으로서 구원의 손길을 내밀고 있는 것이다.

근대 이후 일본과 아시아의 여러 나라 사이에 껄끄러운 관계가 계속되어 왔다. 잘 생각해 보면 일본에는 일본 중심에서 아시아를 보는 관점만 있었기 때문인 듯하다. 더욱이 일본이 한 수 위라는 입장에서 아시아를 보아 온 것처럼 여겨진다. 최근에 들어서야 조금 달라진 것 같기는 하다.

이제부터는 아시아에서 일본이 어떻게 보여지고 있는가를 더 생각할 필요가 있다. 나도 일을 통해 '아시아는 하나', '지구는 하나'를 실감하고 있다. 서로 돕고 지원하면서 새로운 세계를 만들어야 할 때를 맞이하고 있다.

많은 나라들로부터 구원의 손길이 다가오는 한편, 세계 경제시장은 일본의 상황을 조용히 지켜보고 있다. 지진 재해에 대한 대응은 일본이라는 나라의 신용과도 관계되는 중대한 문제이다.

이전의 경제 대국으로서의 세력에 그늘이 드리워지고 존재감이 희미해져 가던 일본에 다시 재해가 덮친 것이다. 그러나 일본인에게는 1945년 제2차 세계대전의 패배를 딛고 일어선 청렴하고 끈기 있는 국민성이 있다. 지금이야말로 온 국민이 하나로 뭉쳐 어려운 현실을 헤쳐 나아가지 않으면 안 된다. 그것은 일본의 존재감을 또다시 세계에 알리는 일과도 연결될 것이다.

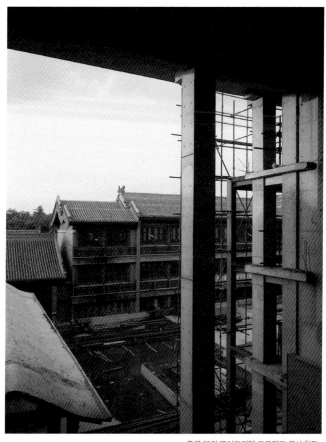

중국 북경 구어즈지엔 프로젝트 공사 현장,
'아시아는 하나'라고 일을 통해 실감한다.

동일본 대지진 재해 /

인성을 키우는 교육에 미래가 달렸다

건실한 국민성과 창의력 회복을 위하여

국제 사회에서 선두로 달리던 일본은 지금 존재감을 잃고 국제화의 물결을 타지 못해 미래상이 그려지지 않고 있다.

지진 재해와 원자력 발전소 사고 이후 애매한 발언을 반복하면서 국민이나 해외 언론에 사실을 정직하게 전하지 않는 일본 정치가들의 언동에 미국 CNN이나 프랑스 언론 기자들은 절망에 가까운 감상을 전하고 있다.

"이런 애매하고 절충적인 발언을 계속 하다가는 일본인들끼리라면 몰라도 해외에서는 기사로 쓸 수도 없고, 일본은 세계에서 고립되어 그 존재가 잊혀져 갈 뿐이다."라는 발언에 나는 참담한 심정이었다.

21세기 세계정세는 큰 변화의 물결 가운데 있다. 그러나 일본의 교육은 아직도 획일적이고 정치에는 신념이 없다. 설상가상으로 얼마 전 대지진 재해까지 일어났다. 인간의 힘을 모조리 전멸시키려는 듯 지진과 쓰나미가 일본을 덮친 것이다. 우리는 사납

게 날뛰며 맹위를 떨치는 자연 앞에 그저 멍할 뿐이다.

이런 때야말로 한 사람 한 사람이 자기가 무엇을 할 수 있는지를 스스로에게 물어봐야 한다. 이제까지 일본인들은 역사상 두 번의 기적을 이루었다. 그리고 지금 다시 기적을 일으켜 어떻게 해서든 일본을 부활시켜야 한다.

본래 일본인이 가진 훌륭한 국민성이 있다고 생각한다. 나의 경험에서도 알 수 있듯이 토목·건축 기술력이나 일정·품질·안전 위생 관리 능력은 세계 으뜸 수준이다. 다른 분야에서도 섬세하고 치밀하며, 탐구심이 강하고 근면하다. 그런 점들은 해외에서도 높은 평가를 받아 왔다.

과거의 기적 중 하나는 메이지 유신 때 단숨에 막부 체제에서 근대 국가를 만든 것이다. 그 바탕이 된 것은 300곳이 넘는 여러 번藩(영주의 영토 및 통치 조직)의 교육 체제이다. 현재의 일률적인 교육 제도와는 달리 번은 저마다 특색을 살리면서도 배우는 사람의 목적과 개성을 고려한 교육이 행해졌다. 이렇게 열정적이고 유연한 교육을 받고 배출된 인재들이 새로운 근대 시대의 문을 열었던 것이다.

두 번째 기적은 태평양 전쟁 패전 후 수십 년 안에 부흥을 이루어 세계 유수의 경제 대국으로 발전한 것이다. 해외에서 온 사람들은 황폐화된 땅에서 침식을 잊은 채 밤늦도록 일하는 어른들과 또랑또랑한 눈망울의 씩씩한 아이들의 모습을 보고, "이 나라는 반드시 부활할 것이다."라고 입을 모았다고 한다. 그러나 '경제

대국'이라고 불리기 시작한 1969년 무렵부터 일본인의 성실하고 정직한 국민성이 퇴색되기 시작했다. 내가 건축가로 일을 시작한 것은 바로 그 무렵이다.

요즈음 젊은이들은 생각하려고 하지 않고 경쟁도 하지 않는다. 경제적인 풍요로움만을 추구하며 진정한 의미에서의 문화적인 풍요로움을 잊고 말았다.

미래를 짊어질 아이들은 부모의 강요에 의해 지식을 주입받는 학원에 다녀야 하고, 창조력을 기르기 위한 소중한 시간을 빼앗기고 있다. 본래 아이들은 친구들과 함께 자연과 교감하며 자유롭게 노는 가운데 호기심을 기르고 감성을 닦으며 도전하는 용기나 책임감을 키워 가는 법이다. 그러나 지금 아이들은 부모가 깔아 놓은 레일 위를 달려가기에 급급하고, 부모의 과보호 속에서 자라나고 있다. 그래서 자기 스스로 생각해 보는 경험이 절대적으로 부족하며, 긴장감도 판단력도 자립심도 없이 성인이 되어 사회를 지탱하는 입장에 서게 된다.

올바른 가치관으로 일을 결정하지 못하고 국제 사회에서 뒤떨어져 있는 일본과 자녀 교육 실정은 결코 별개의 것이 아니다.

특히 1970년 이후 대학 입시 제도 개선을 검토한 결과, 1979년 교육 현장에 도입된 공통 1차 시험이나 대학 입시 센터에 의한 시험 제도는 대학 입시 경쟁을 완화시키기는커녕 입시 산업이 개입되고, 점수에 의한 수험생 선발과 대학 서열화를 더욱 가중시켰다. 젊은이들의 능력을 숫자로 대치하고 본래 많은 가능성을

가진 나이의 학생들을 성적표 방식의 시험으로 단순히 우열을 가리는 입시 전쟁이 나라 전체의 활력을 앗아 갔다 해도 과언이 아니다. 국가의 활력과 교육은 밀접하게 관련되어 있기 때문에 이러한 입시 제도를 근본부터 바꾸지 않으면 이 나라에 다시 빛은 보이지 않을 것이라고 나는 생각한다.

나는 대학 교육을 받지 않았다. 스스로 살아갈 수 있는 힘을 기르지 않으면 안 된다는 생각을 다른 사람보다 더 강하게 가져왔다. 그래서 의지가 약하고 사람과 직접 부딪치려 하지 않는 심지가 여린 젊은이나 아이들을 보면 일본의 장래에 대해 강한 위기감을 느낀다.

인간성을 기르는 교육을 통해 자기 나름대로의 가치관을 가진 '자주적인 개인'을 만들고, 가족이나 지역에 대한 애정을 가진 일본인의 국민성을 회복하지 않으면 미래는 보이지 않는다.

프랑스 시인 폴 클로델Paul Claudel은 누이인 조각가 카미유 클로델Camille Claudel 덕분에 일본 미술에 흥미를 가졌고, 1921년부터 7년간 주일대사로 지내며 일본 문화에 대한 조예가 더욱 깊어졌다. 그리하여 프랑스 사상가이며 시인이었던 친구 폴 발레리Paul Valery에게 "나는 세상에서 이 민족만큼은 망하지 않기를 바라는 민족이 있다. 바로 일본 민족이다."라고 말했다고 한다. 바로 그 일본이 지금 존망의 위기를 맞이하고 있다.

도호쿠 지방에 그렇게나 많은 희생자를 낸 지금이야말로 제3의 기적을 일으킬 수 있도록 진정한 의미에서 변화해야만 한다.

우선은 길들여지기만 해 온 우리 아이들에게 야성野性을 회복시켜 주고 싶다. 야성을 간직한 아이들이 지성을 겸비하고 자발적으로 세계를 알고 배우면 일본을 살릴 변화의 가능성을 지닌 인재로 자라나는 것이다. 이 나라가 다시 살아나기 위해서는 기술 혁명이나 경제가 아니라 무엇보다도 자립적인 개인의 인격을 가진 인재 육성이 급선무이다.

　　뒤쳐진 일본과 일본인의 미래가 인격을 키우는 진정한 교육에 달려 있다.

저자가 직접 쓴 메시지와 저자의 캐릭터 도장

추신

모모·가키 육영회의 노력을 통해서

자녀가 쓰나미에 휩쓸려 행방불명된 한 어머니를 지진 재해지에서 만났다. "내 아들은 꼭 살아 있다."라고 말하며 매일 밤낮을 가리지 않고 아들을 찾아 헤매는 모습에 나는 말문이 막혔다.

2011년 3월 11일, 동일본의 드넓은 지역을 가차 없이 파괴해 버린 대지진 재해 이후 1년이 지났다. 그때까지 일본이 껴안고 있던 갖가지 문제들이 지진 재해를 계기로 한꺼번에 쏟아져 나온 듯한 1년이었다. 전후의 부흥으로부터 고도 경제 성장기에 이르기까지 오로지 물질적인 풍요만을 추구해 왔으나, 버블 경제 붕괴를 분수령으로 불안정한 상태를 거듭해 온 일본 사회에 재해는 결정적인 타격을 주었다.

이제까지 늘 화제가 되어 왔던 자원·에너지·식량 문제가 갑자기 구체성을 띠며 활발히 논의되기 시작했고, 이제 우리는 더 이상 피해갈 수 없는 이 문제들에 대해 특단의 조치를 취하고 대처해 나가야 하는 상황이다. 도대체 일본은 앞으로 어떻게 될 것인지, 국민들의 불안은 커져만 가고 있다.

나는 부흥을 향한 첫걸음으로 재해지 사람들의 마음을 한데 모으는 '부흥의 숲' 만들기를 제창하고 있다. 안전한 고지대나 무너진 기와 더미에 꽃씨를 뿌리고, 묘목을 기르고, 각 지역의 생태에 적합한 나무를 심는다. 재해로 죽은 사람들의 넋을 위로하기 위해 현지 사람들과 함께

추신

/

'고향의 숲'을 키워 가는 계획이다.

산리쿠三陸 지역에 전해지는 '쓰나미 텐덴코津波てんでんこ'라는 말이 있다. 쓰나미가 발생하면 부모 형제를 개의치 말고 뿔뿔이 흩어져 무조건 높은 지대로 도망가라는 뜻으로, 선조들이 겪었던 재해에서 얻은 교훈을 말로 후세에 전하는 것이다. 이 쓰나미의 위협을 이번에는 '진혼의 숲'이라는 형식으로 전승하면 어떨까 하고 생각했다. 이 숲에 심어진 나무들은 사람들의 마음의 숲과 함께 성장하면서, 비참한 재해의 경험을 두 번 다시 반복하지 않도록 다음 세대에 또 그 다음 세대에 전하는 역할을 담당할 것이다.

17년 전인 1995년 1월 17일, 고베를 비롯한 효고 현 각지에 막대한 피해를 가져온 한신·아와지 대지진을 경험한 우리는 뜻있는 사람들과 함께 '모모·가키桃·柿 육영회'라고 이름 붙인 유아 육영 자금을 설립하여 지진 재해로 부모를 잃고 학업을 단념할 수밖에 없게 된 아이들을 위해 육영 자금을 널리 모금했다. 10년에 걸친 활동 끝에 많은 기업과 개인들의 협력으로 총액 4억 9천만 엔이 넘는 육영 자금을 모아 효고 현 교육위원회를 통해 아이들에게 나누어 주었다.

이번 동일본 대지진 재해로 재해지에서 만난 한 어머니의 모습에서 부모 자식 간에 끊을 수 없는 고귀한 인연의 정이 새삼 마음속 깊이 사무

쳤다. 반대로 보호자인 부모를 한순간에 잃은 어린이들은 지금 어떤 심정으로 지내고 있을지 염려되었다. 우선 그 아이들에게 힘이 되어 주어야 한다고 생각해서 몇몇 문화인들과 학자, 기업인들을 모아 '모모·가키 육영회'를 다시 설립했다. 참가자들로부터 1년에 1만 엔의 모금을 10년간 계속 받는다. 적어도 10년간은 재해지 아이들의 성장을 지켜 주고 돌보고 싶다는 바람을 담았다.

사무국은 나의 설계 사무소에 두었다. 기부금 전액을 부모를 잃은 아이들에게 전달하기 위해서 필요 경비를 포함하여 우리 직원들이 자원봉사로 일하고 있다. 이에 대한 호응이 매우 커서 이 모임이 발족한 이래 연일 전화가 끊임없이 울리고 있다. 많을 때는 하루에 300건 이상의 모금 참가 신청이 있었다. 육영회를 발족한 지 반년이 지난 지금도 하루에 20건 이상의 문의 전화가 온다.

신청인의 대부분은 여성이고 60세를 넘은 어르신들이 많다. 전화로 "10년 후에도 살아 있을지 모르지만 끝까지 열심히 참가하겠다."라고 말씀하시는 80세 할머니도 계셨다. 지금의 일본을 지탱하고 있는 것은 역시 여성의 에너지라는 것을 통감했다.

'모모·가키 육영회'는 예상을 훨씬 뛰어넘는 호응을 받아 2011년 말까지 약 25,000구좌의 참가 신청이 있었다. 얼마나 많은 사람들이 재해지에 힘이 되고 싶어 하는지를 잘 알 수 있었다. 일본인도 아직 쓸모없게 되지는 않았다. 이러한 한 사람 한 사람의 마음을 잘 이어 간다면 부

흥을 향한 큰 힘이 될 것이다.

　재해지 사람들은 무엇보다도 삶의 목표가 있기를 바라고 있고, 국민들도 재해지의 부흥을 자신들의 미래와 겹쳐 보며 주목하고 있다. 이번에 내가 재해지에서 느낀 점은 도호쿠 지역에는 아직 진정한 의미에서의 '가족'이 남아 있다는 것이다. 그것은 전후 일본이 경제 대국으로 올라서는 과정에서 잃어버린 가장 큰 대가였다. 도호쿠 지방의 재해지를 거울삼아 가족이나 지역 사회와 같이 사람과 사람의 인연을 중심으로 하는 나라를 만들어 가야 한다.

　돈으로 할 수 있는 것은 한정되어 있다. 아이들이 살아 나갈 수 있는 것은 지역 사회를 비롯한 사람 간의 유대라고 생각한다. 그리고 이 아이들이 반드시 스스로의 힘으로 자신들의 미래에 대한 희망을 찾기를 바란다. 또 '모모·가키 육영회'가 이 아이들의 희망을 지원할 수 있다고 생각한다. 이러한 하나하나의 노력들이 일본에 활기를 되찾아 부흥으로 연결되어 가기를 바란다.

'모모·가키 육영회' 로고 마크

출처 : 닛케이 조간신문 2011.3.1 ~ 31
단행본으로 만드는 과정에서 글의 내용을 수정했습니다.

젊은이들에게 보내는 도전의 메시지

일본의 서민 마을 시타마치에서 넉넉지 않은 생활 형편 속에 학교보다는 자연에서 더 많은 것을 배우며 외할머니의 보살핌 아래 자란 소년이 있었다. 한때 생계 수단으로 프로 복서의 길을 선택했던 이 소년은 혈혈단신 떠난 해외 원정 경기를 치르며 오직 자신의 두 손으로 험난한 세상을 헤쳐 나가야 한다는 자립심을 배웠다.

비록 소년은 대학 진학은 못했지만 건축가의 꿈을 이루기 위해 최소한에도 미치지 못하는 여비를 가지고 유럽 건축 기행을 하는 등 독학으로 건축을 공부하여 마침내 세계적으로 인정받는 건축가가 되었다. 도전과 개척 정신, 열정으로 가득 차 미국 최고 명문 대학의 교수로 초빙되고, 학벌주의가 만연한 일본에서 국립 대학인 도쿄 대학의 교수가 된 사람, 그가 바로 안도 다다오 선생님이다.

안도 선생님과의 만남은 지금으로부터 18년 전으로 거슬러 올라간다. 1995년, 나는 안도 선생님이 설계한 공간들을 처음 만났다. 산토리 뮤지엄, 타임스, 교토 뮤지엄, 물의 사원 등 도쿄 예술대학 환경 디자인 석·박사 과정에 있을 때 사진으로만 보았던 공간들을 직접 체험하며 돌아보았던 것이다. 특히 물의 사원이라는 공간은 논리적이면서 치밀한 기하학적인 공간 구성과 예술적인 영감에 의한 감성이 절묘하게 어우러진 한 편의 영상을 보는 듯해 세계 그 어디에서도 경험할 수 없었던 깊은 감동을 받았다.

그 후 11년이 지난 2006년, UCLA에서 환경 디자인 프로그램의 참여 교수로 있을 당시 서구가 주름잡고 있던 세계 공간 디자인의 역사적 계보에 동양인 건축가로서는 유일하게 '안도 다다오의 노출 콘크리트 건축'이 기록되고 있다는 사실을 접하고는 그동안 공간 디자인에 대한 나의 확고한 신념을 다시 한 번 확인받는 느낌이 들었다. 2008년에는 연작 다큐멘터리 〈Design & the City〉 제작에 참여했고, 그중 안도 선생님의 공간이 주를 이루는 도쿄·오사카 편이 상을 받았다. 후에 다큐멘터리를 보신 안도 선생님은 "내가 설계한 공간을 이렇게 아름답게 촬영한 영상은 없었다."라고 하셨고, 계속 인연이 닿아 이렇게 안도 선생님의 저서를 번역하기에 이르렀다.

이 책은 안도 선생님이 일본 닛케이 조간신문에 연재하신 〈나의 이력서〉라는 자서전적 글을 모아 재구성한 것이다. 안도 선생님이 그동안 설계하신 공간들과 지인들과 주고받은 대화를 통해 안도 선생님이 보고, 듣고, 만나 오신 파란만장하고 드라마틱한 인생 역정과 그 인생에서 눈여겨볼 만한 점들이 이 한 권의 책에서 진솔하게 전해지고 있다. 일례로 안도 선생님이 설계하신 건설 현장을 함께 둘러본 적이 있는데, 그때 기초 공사를 위해 땅을 파다가 생긴 돌들을 무심코 바라보시다가 그것을 이용하여 건물의 상징적인 오브제를 스케치하시는 모습을 보았다. 놀라운 직관력이었다.

합리와 경험, 이성과 감성, 보수와 진보, 현실과 이상, 자연과 인공, 계획과 즉흥, 하드와 소프트 등, 이 모든 대립의 양극단을 절묘하게 균형을 이루어 내는 이 거장에게서 많은 것을 배우고 있다는 생각을 했다. 그러한 내용들이 이 한 권의 책에서 충분히 전달되고 있는 것 같다.

한편, 시대의 흐름을 거스르는 일은 언제나 많은 용기와 도전 정신을 필요로 한다. 비록 안도 선생님은 학력도 인맥도 없었지만, 일본이 존경하는 인물을 넘어서 세계 건축사에 우뚝 서 있다는 현실을 부인할 수 있는 사람은 아무도 없을 것이다.

안도 선생님과의 지속적인 소통을 통해 배운 것은 한마디로 "여러분이 지금 하고 있는 일을, 만나고 있는 사람을 절대로 가볍게 여기지 마십시오."라는 메시지가 아닐까 생각한다. 끝으로 이 책은 한국 독자들을 의식하고 집필된 책이 아니었기 때문에 출판사 측과 논의를 거듭하면서 최대한 원서에 충실하면서도 이질감과 부적절성에 대한 한계를 극복하고자 노력한 점을 밝혀 둔다.

2013년 8월초
이 시대의 젊은이들이 안도 선생님과 같은
도전과 개척 정신, 꿈을 이루기 위한 열정을 갖기를 바라는 마음으로

옮긴이 이 진 민

지은이 | 안도 다다오 安藤忠雄

1941년 오사카 출생. 건축가. 독학으로 건축을 공부해 1969년 안도 다다오 건축연구소 설립. 1979년 〈스미요시 나가야〉로 일본건축학회상 수상. 대표작으로 〈빛의 교회〉, 〈오사카 부립 치카츠 아스카 박물관〉, 〈아와지 꿈의 무대〉, 〈FABRICA 베네통 아트 스쿨〉, 〈포트워스 현대 미술관〉, 〈토큐토요코센 시부야 역 지하 역사〉 등. 예일대, 컬럼비아대, 하버드대의 객원 교수와 1997년 도쿄대 교수 역임, 2003년부터 도쿄대 명예 교수. 1993년 일본 예술가상, 1995년 프리츠커상, 2005년 국제 건축가연합(UIA) 금메달 수상. 2010년 문화훈장 수상. 저서로는 《건축을 말하다》, 《연전연패》 등.

옮긴이 | 이진민

숙명여대 환경 디자인과 교수 겸 디자인연구소 소장, 서울시 시민디자인총괄본부 및 서울 메트로 디자인 위원, 일본 디자인학회 환경 디자인 분과 한국 지부장. 서울대 미대, 국립 도쿄 예술대 환경 디자인 석·박사(문부성 장학생, 산케이 신문 최고 논문상), UCLA 환경 디자인 익스텐션 프로그램 참여 교수. 2000년 '제1회 남북 이산가족 만남의 장' 총연출, 베이징 주재 한국 영사관 한국 홍보관 전시 디자인, 새천년 예술의 해(2000년) 선정 작가, 세종문화회관 지하철 역사 문화 인프라 구축 설계 공모 1등 당선, ㈜일본 덴츠 지방 활성화 프로젝트 한국 콘텐츠 개발 등.

안도 다다오 일을 만들다

지은이 안도 다다오 安藤忠雄 **옮긴이** 이진민 **펴낸날** 2014년 1월 20일 초판 1쇄 발행
펴낸이 양병무 **펴낸곳** ㈜재능교육 **출판등록** 1977년 2월 11일 제 5−20호
주소 서울시 종로구 창경궁로 293 **전화** 02.744.0031 1588.1132 **팩스** 02.3670.0340
인쇄 ㈜재능인쇄 **홈페이지** www.jei.com

ANDO TADAO SHIGOTO WO TSUKURU
By Tadao Ando
Copyright 2012 by Tadao Ando
Cover photo Keitaku Hayashi
First published in Japan in 2012 by Nikkei Publishing Inc.
Korean translation rights arranged with Nikkei Publishing Inc.
through Shinwon Agency Co.

Korean translation rights 2014 by JEI Corporation.

ISBN 978.89.7499.710.6 03600